黃胤展素描集

黃胤展——著

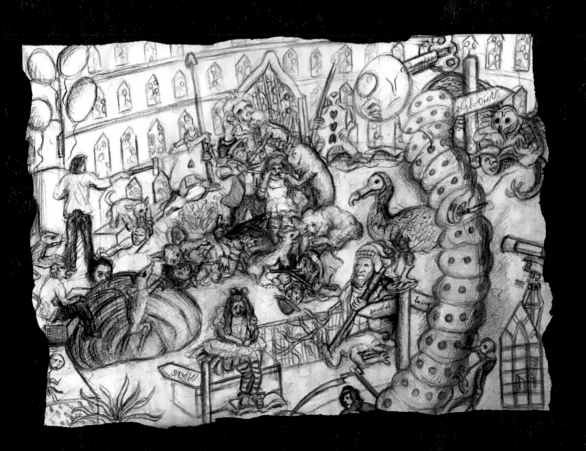

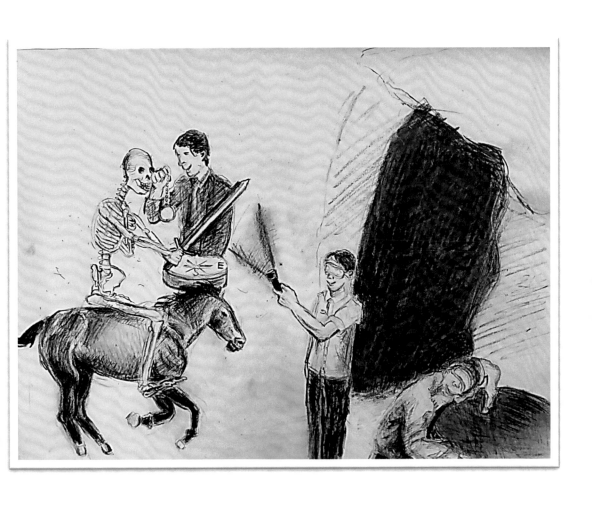

黃胤展素描集

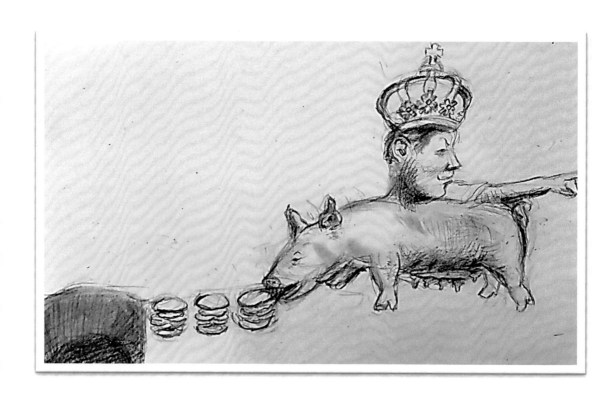

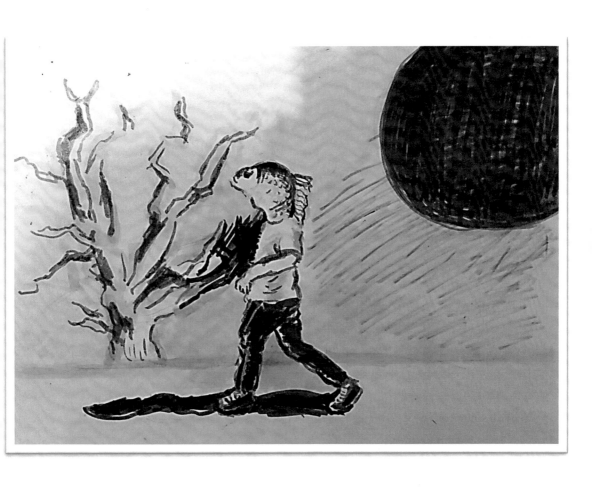

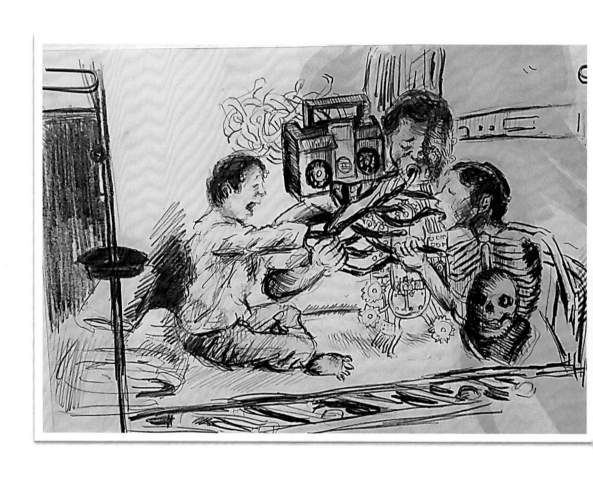

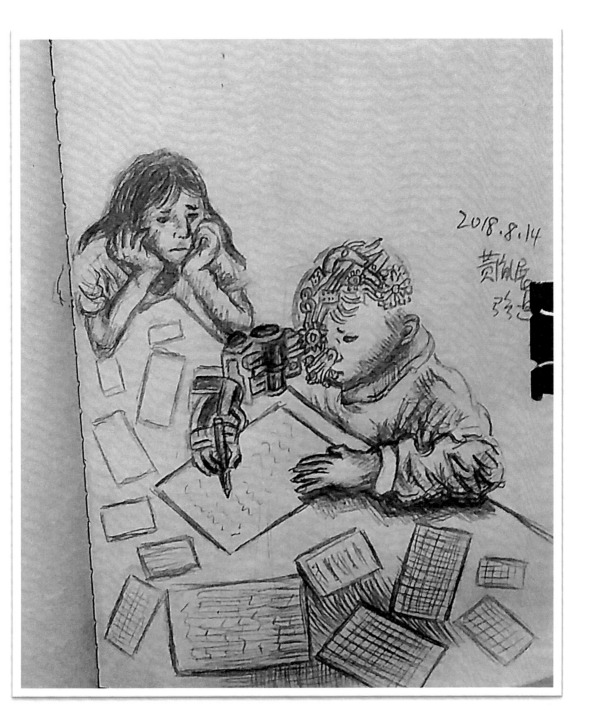

2018.8.14
黃胤展

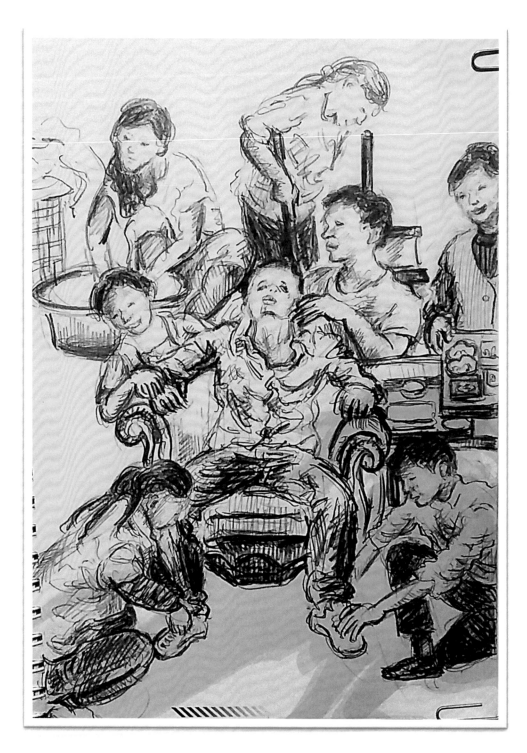

黃胤展素描集

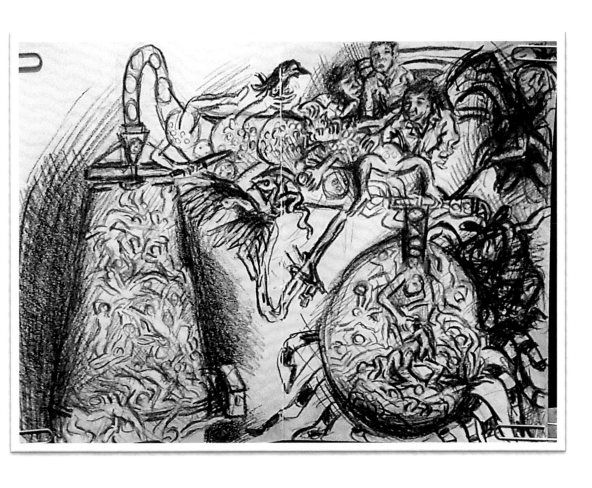

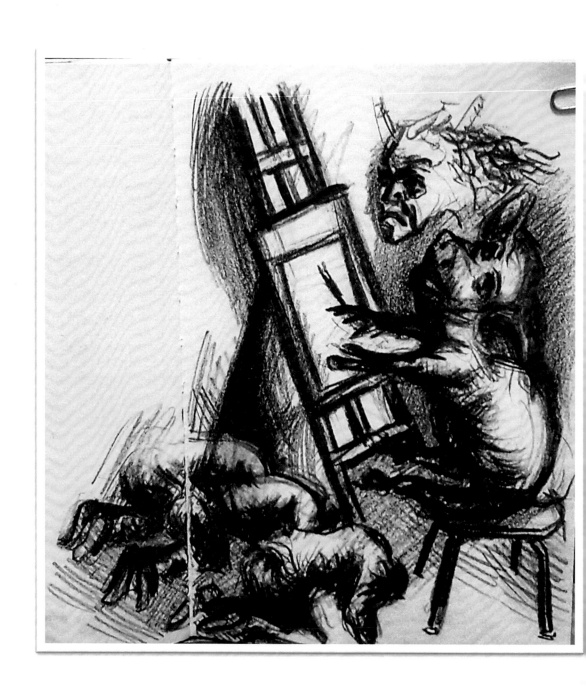

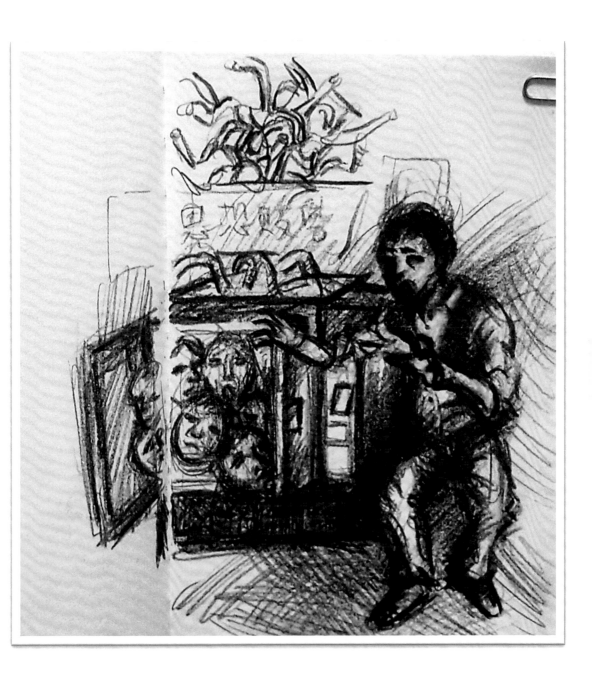

黃胤展素描集

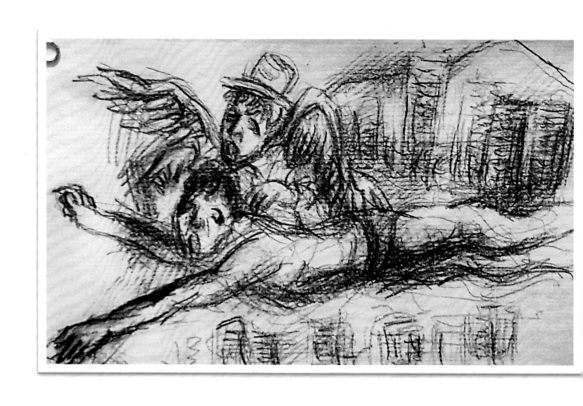

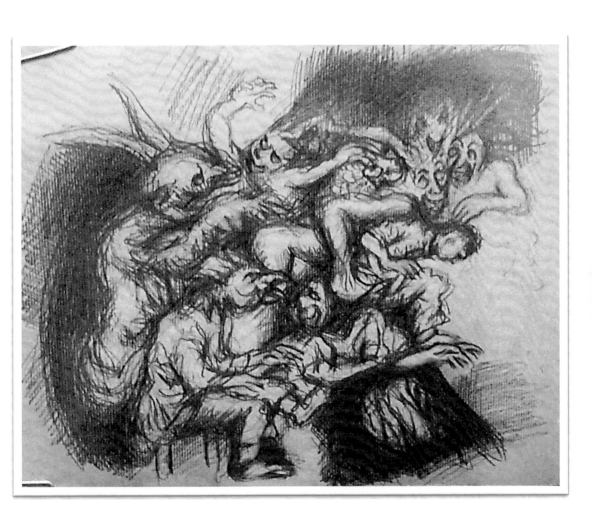

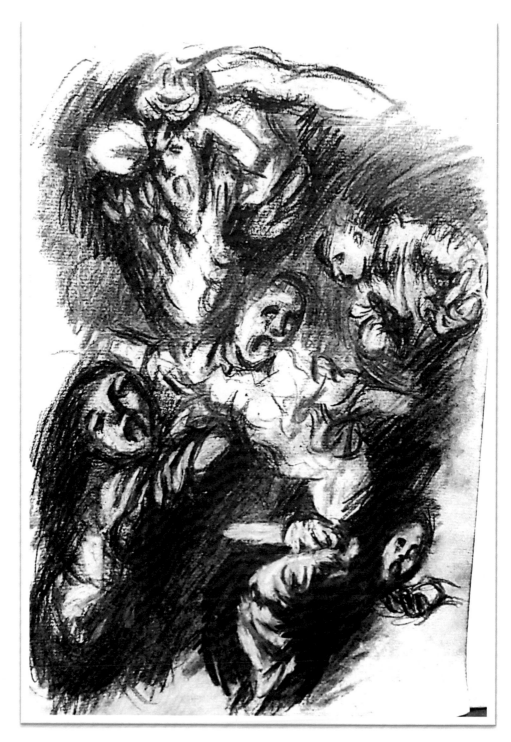

黃胤展素描集

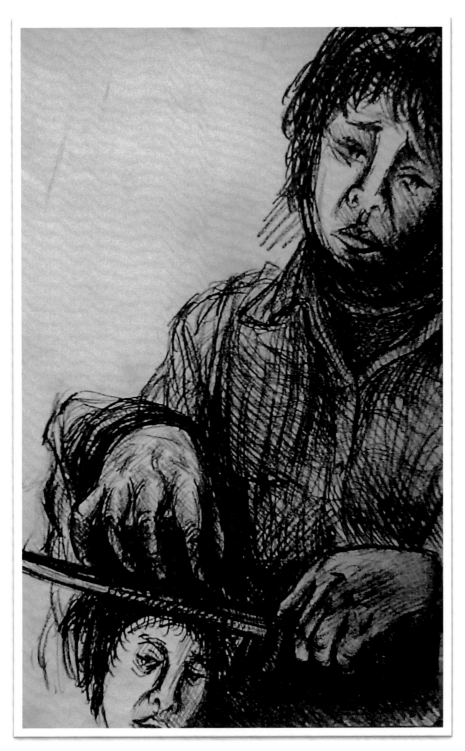

黃胤展素描集

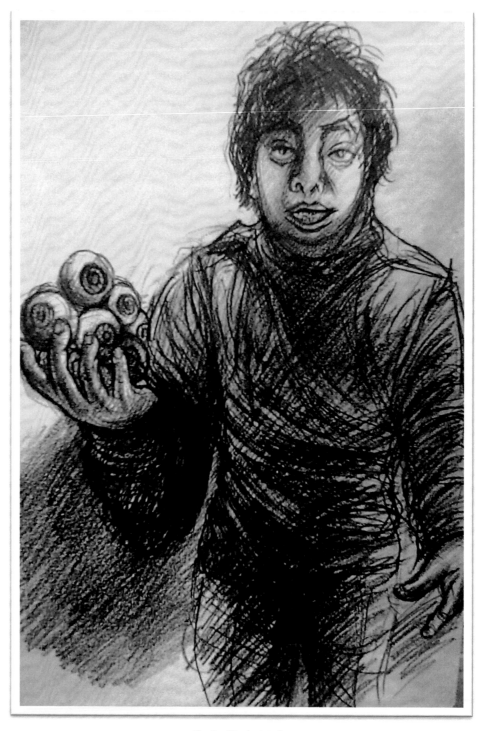

黃胤展素描集

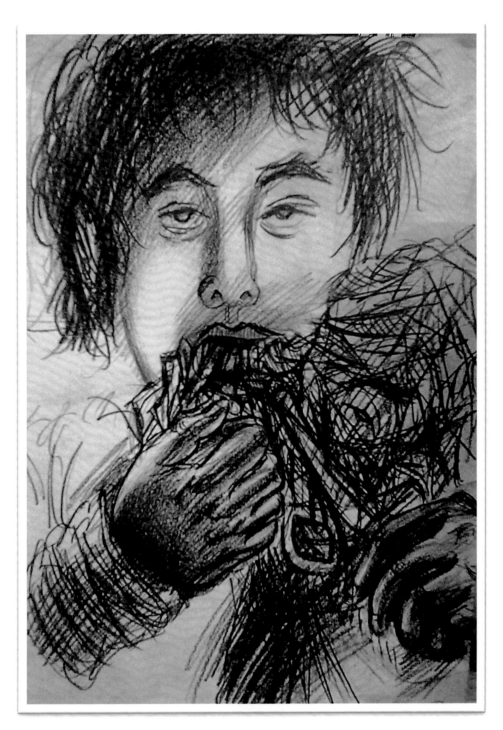

黃胤展素描集

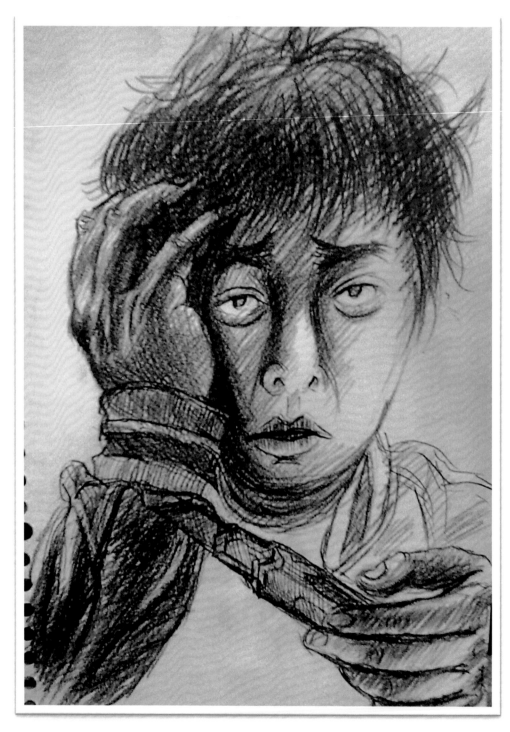

黃胤展素描集

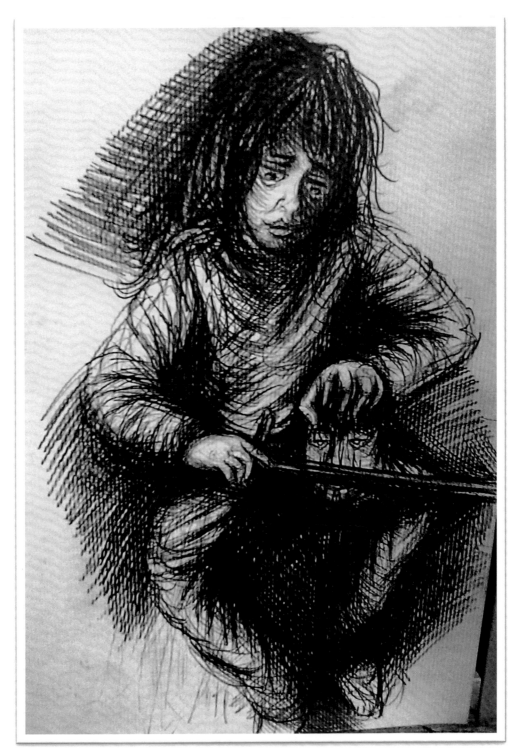

黃胤展素描集

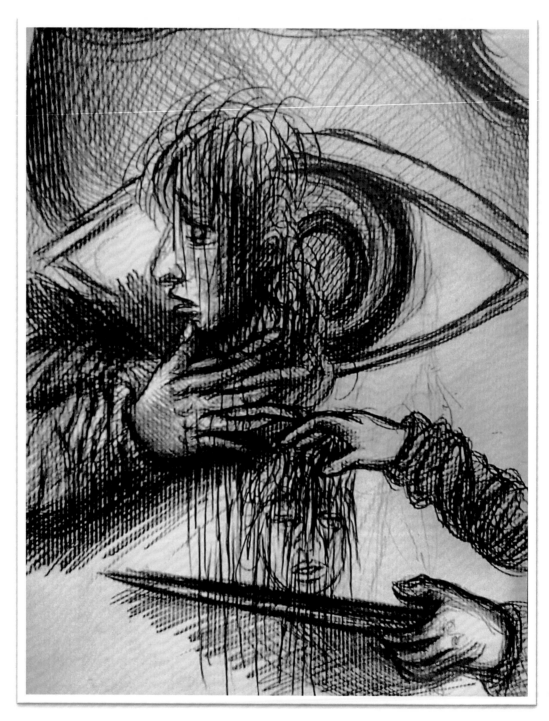

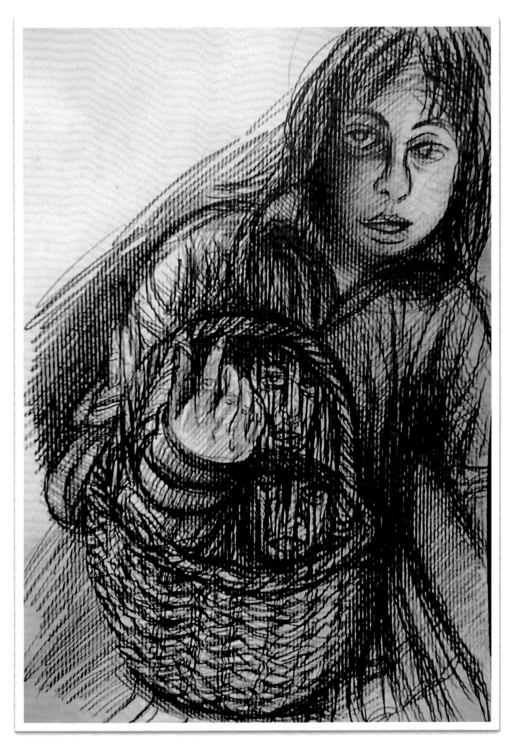

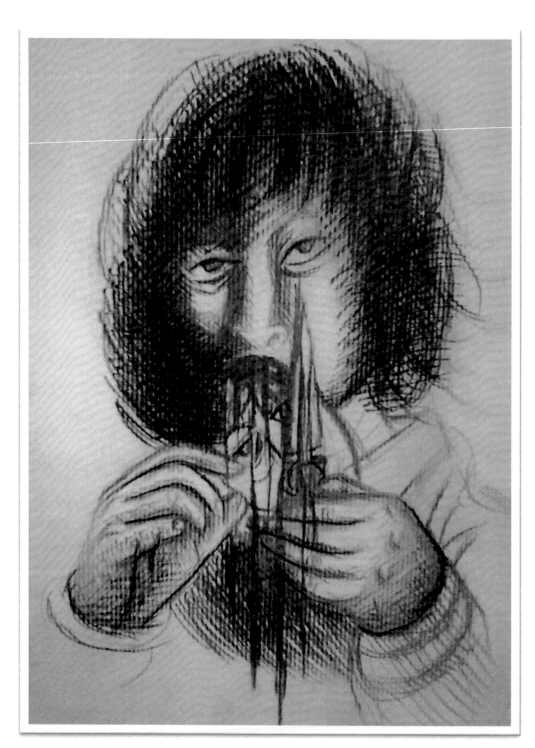

黃胤展素描集

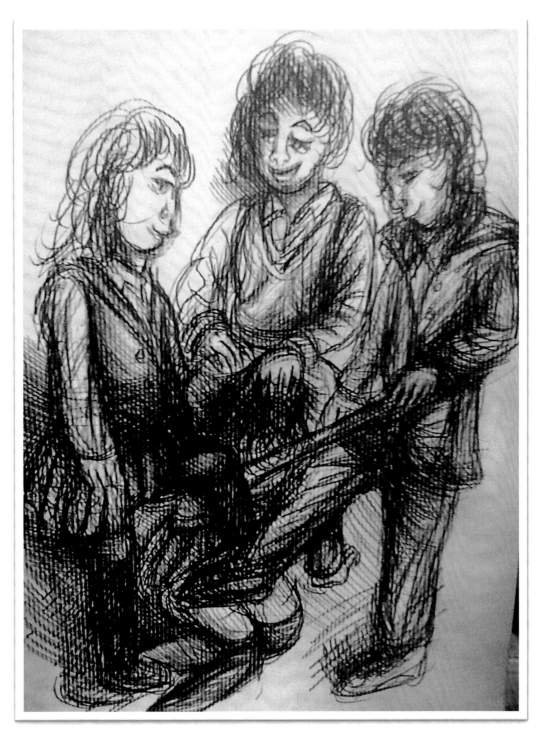

黄胤展素描集

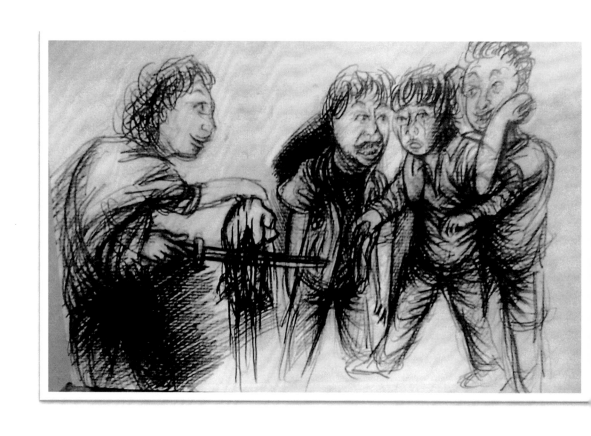

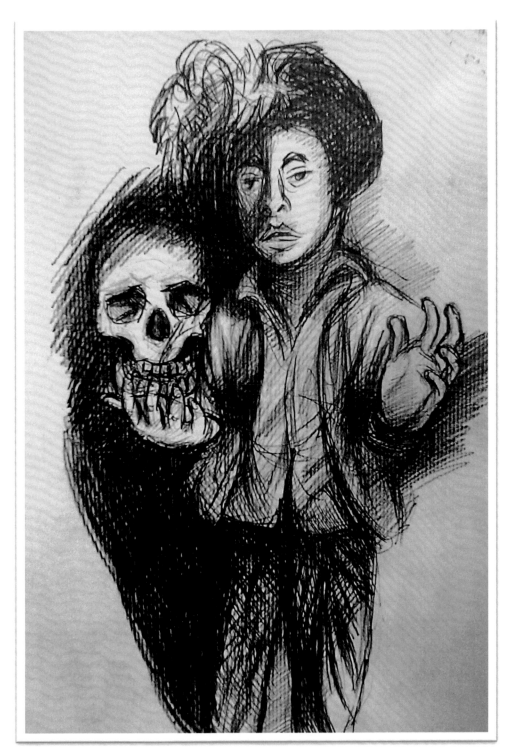

黃胤展素描集

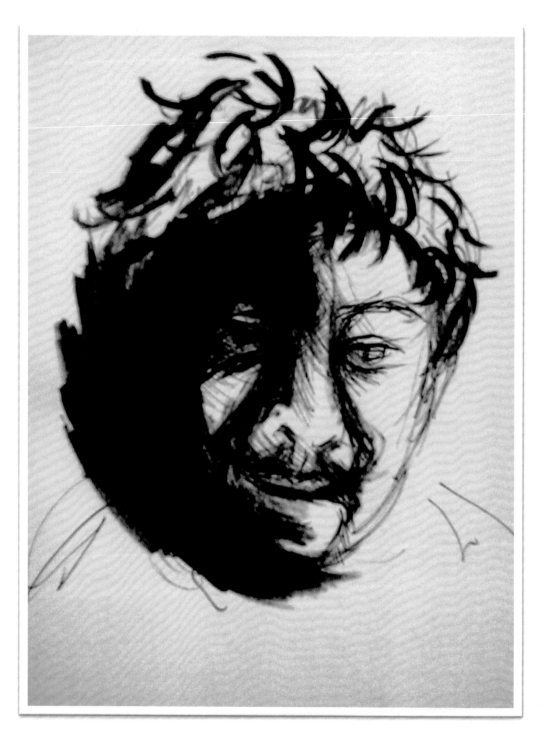

黃胤展素描集

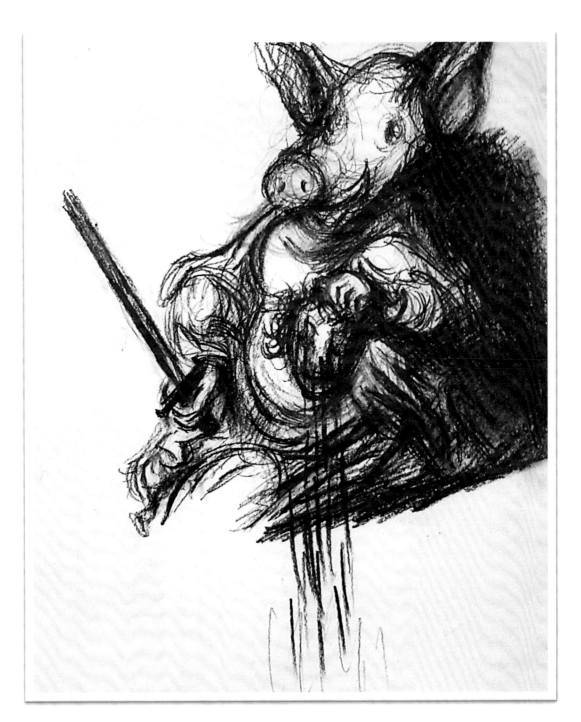

黃胤展素描集

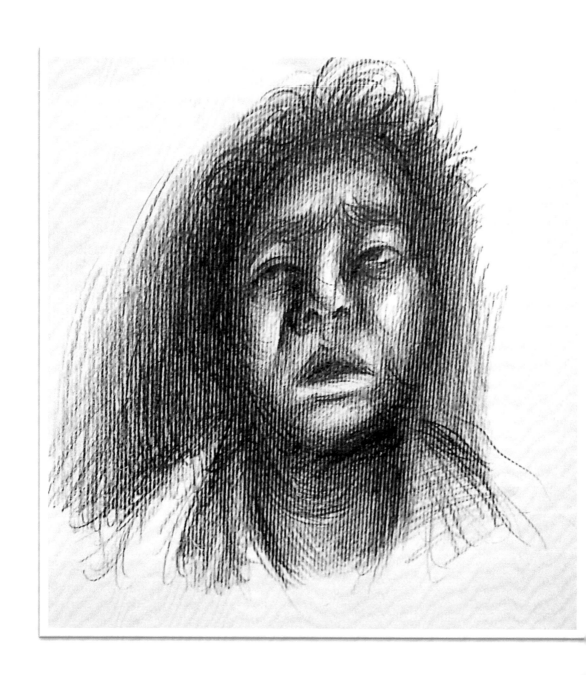

黃胤展素描集

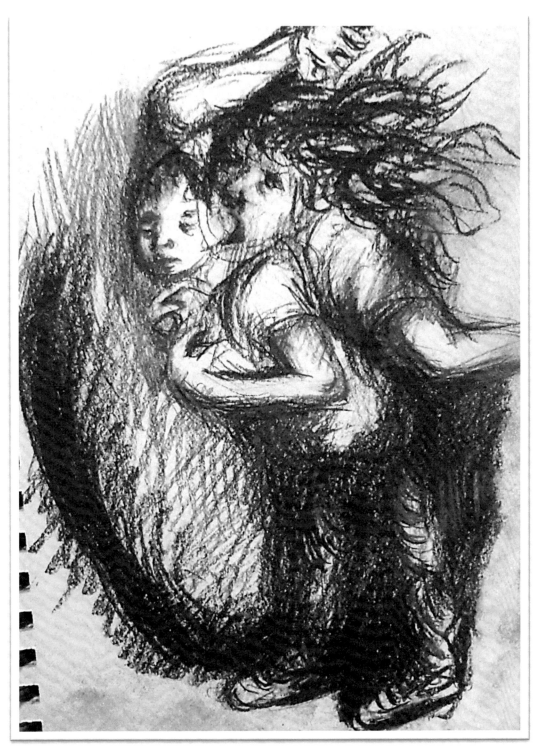

黃胤展素描集

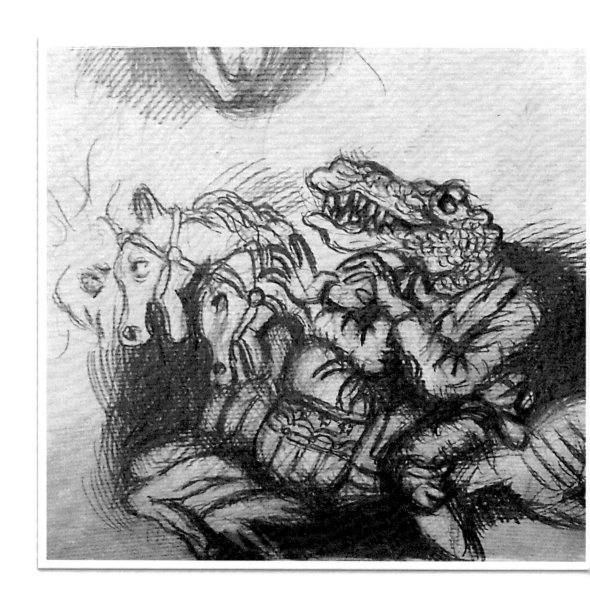

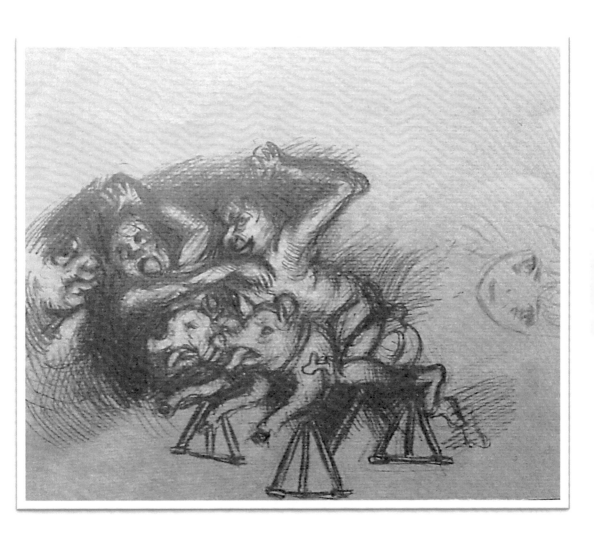

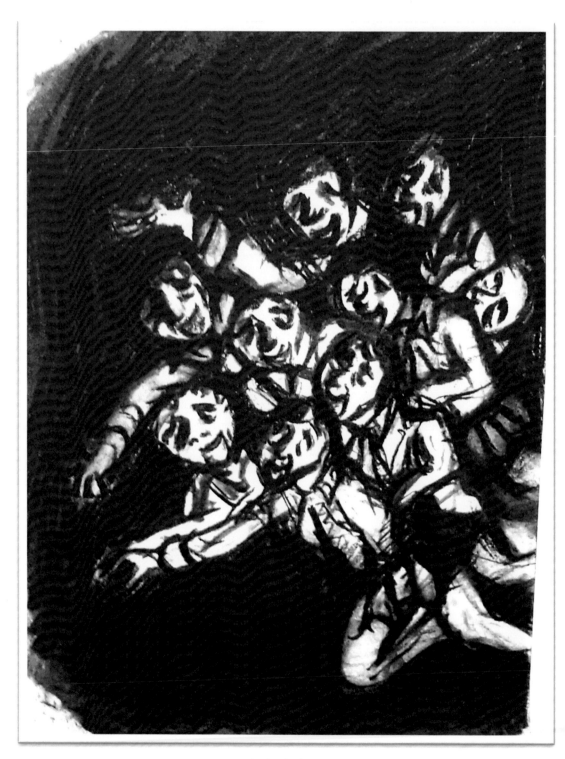

黃胤展素描集

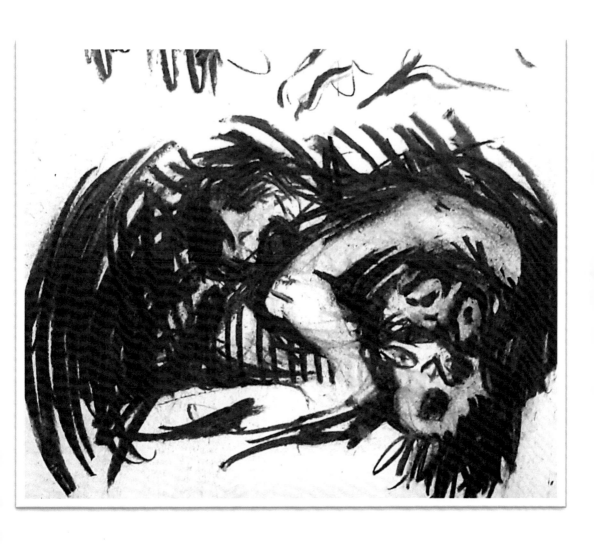

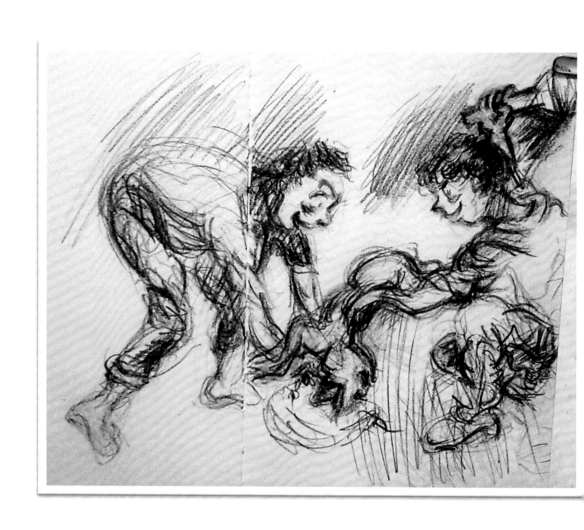

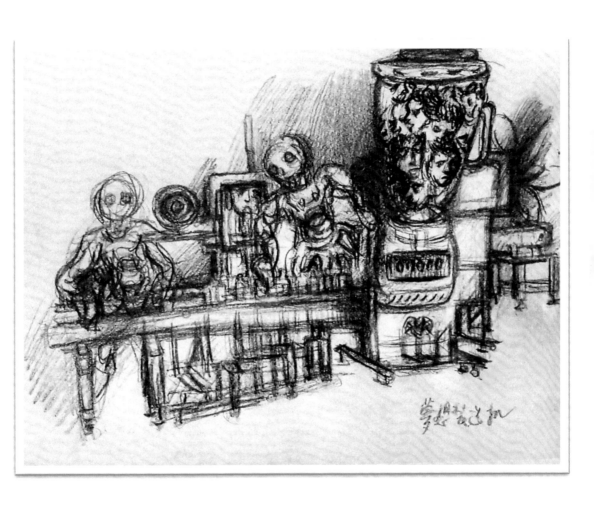

黃胤展素描集

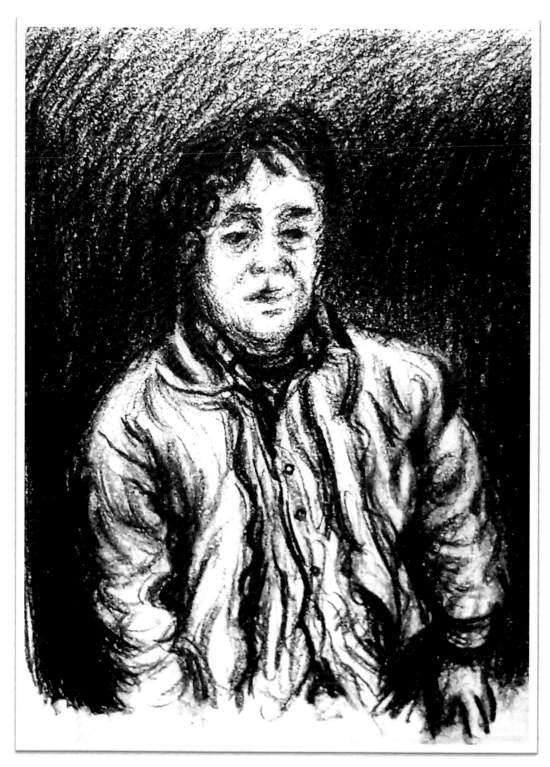

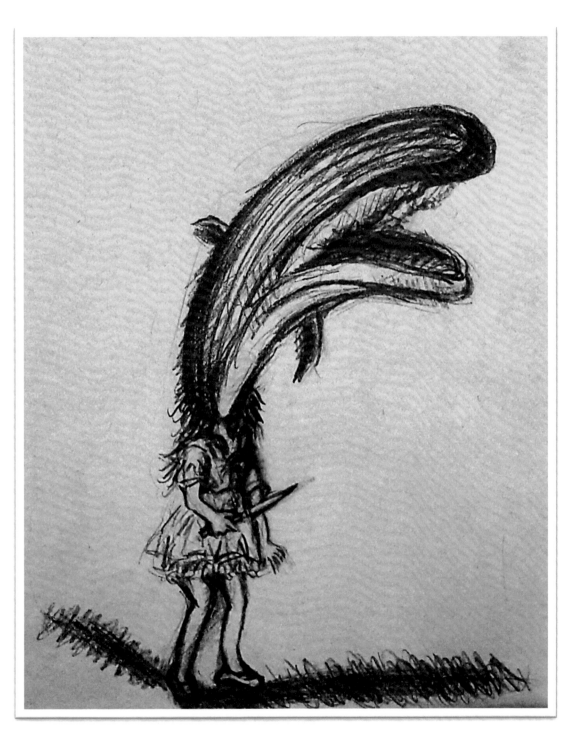

黃胤展素描集

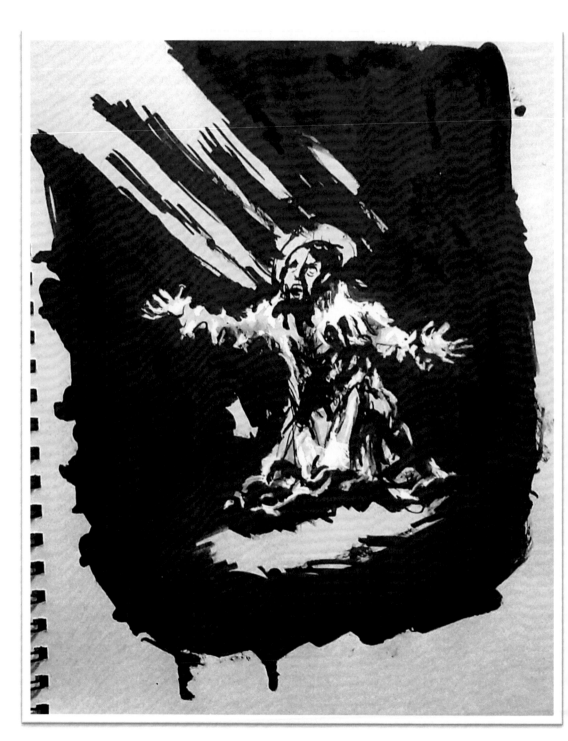

黃胤展素描集

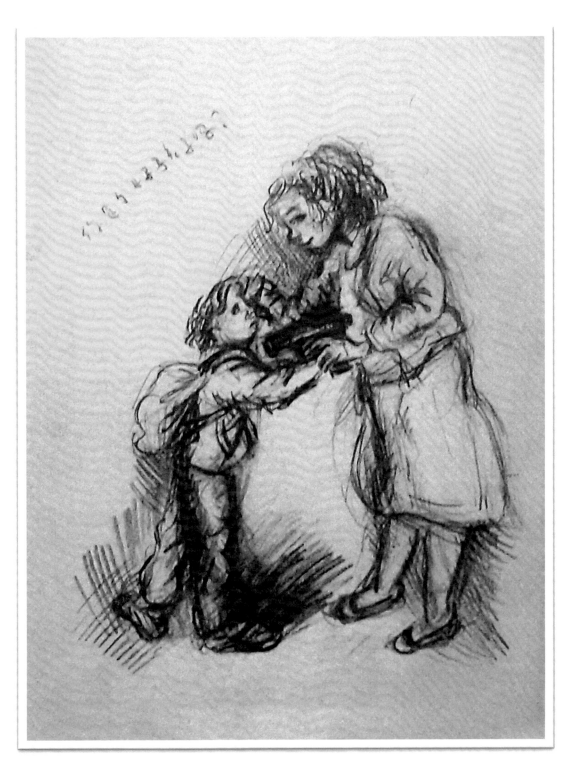

黄胤展素描集

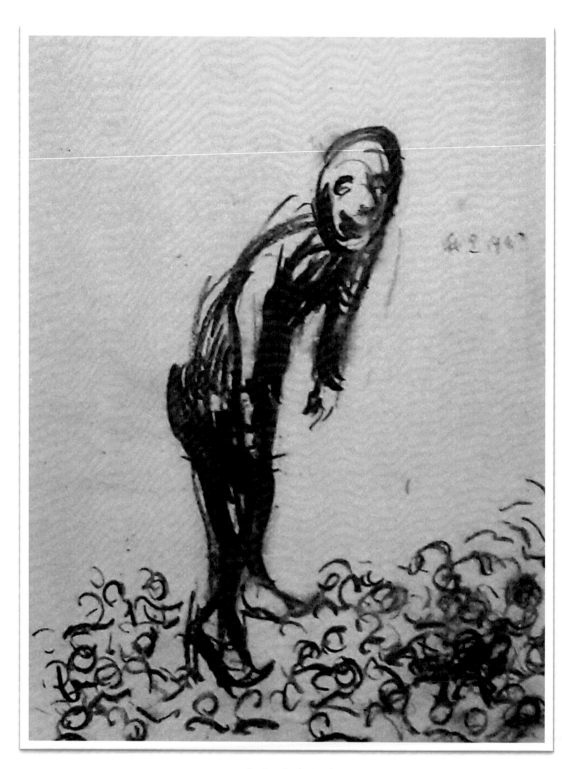

黄胤展素描集

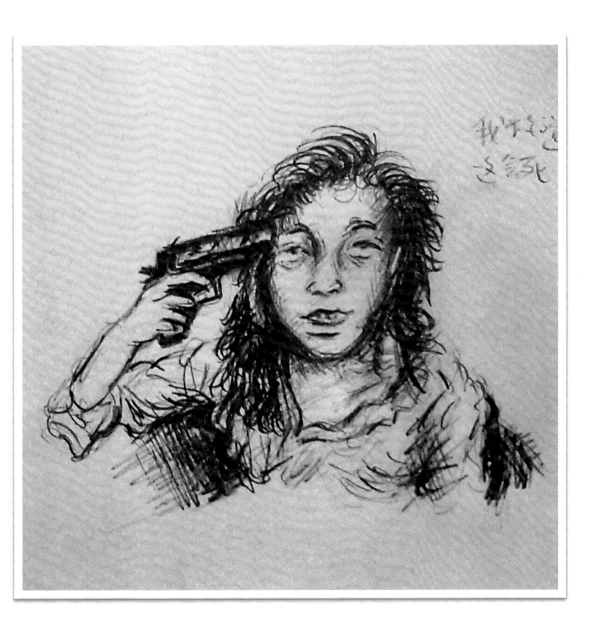

黄胤展素描集

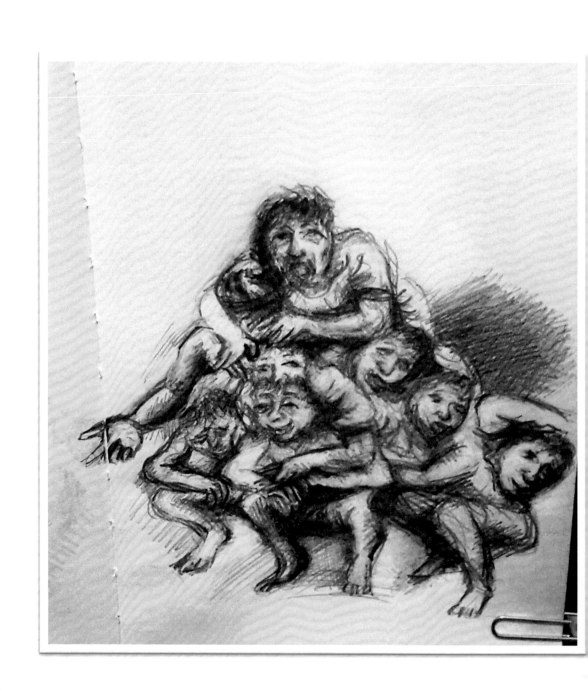

黃胤展素描集

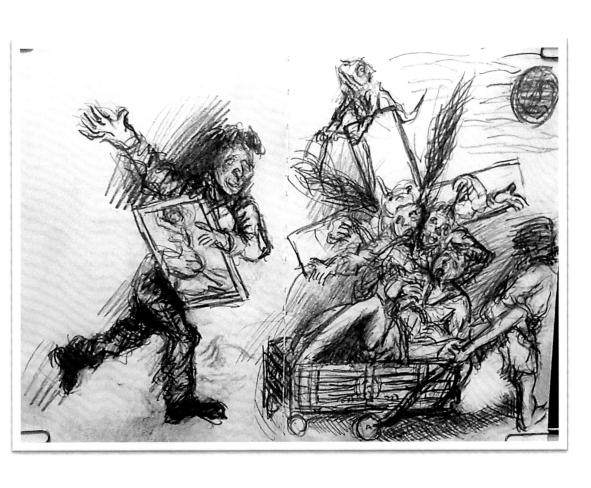

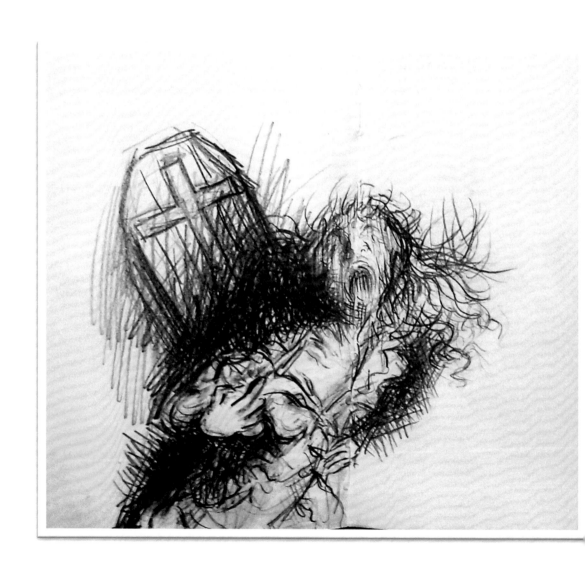

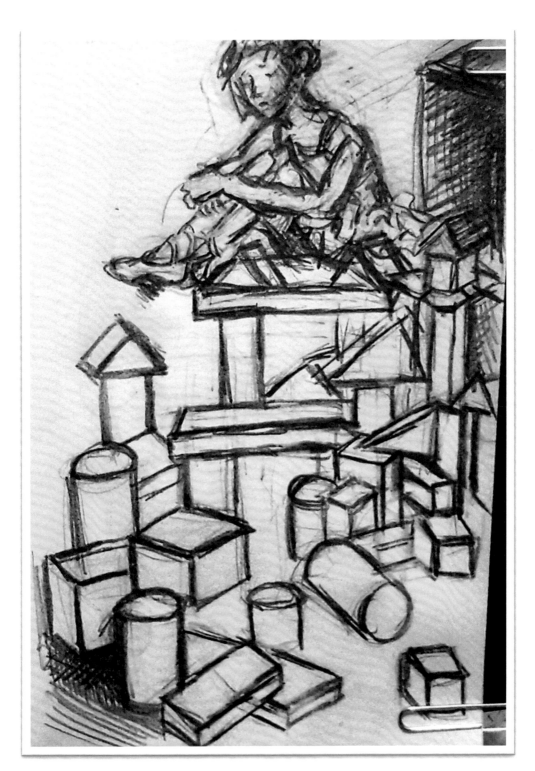

黃胤展素描集

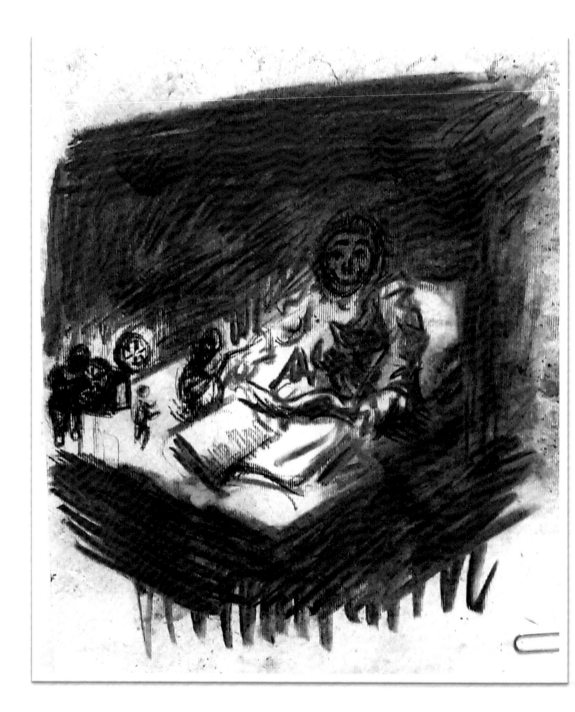

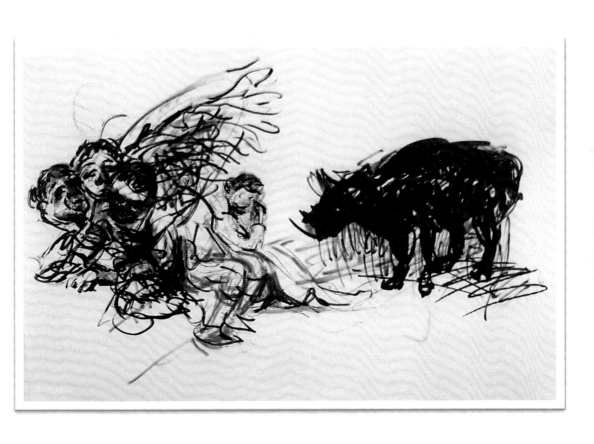

黃胤展素描集

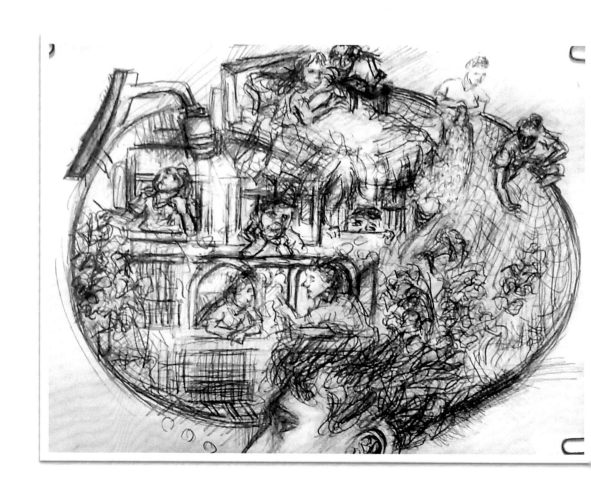

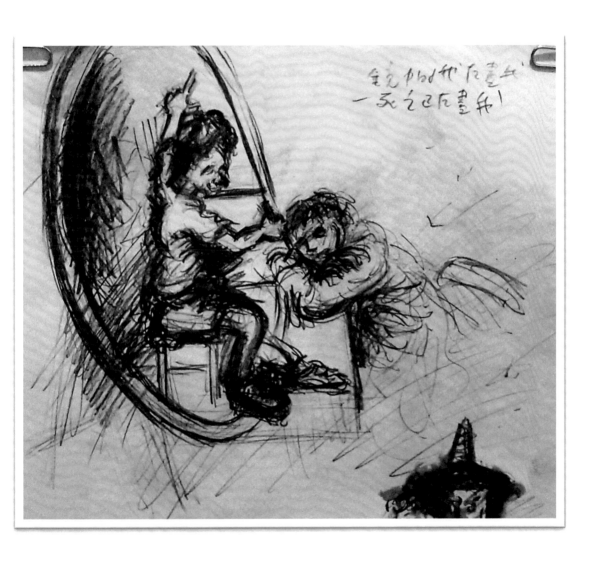

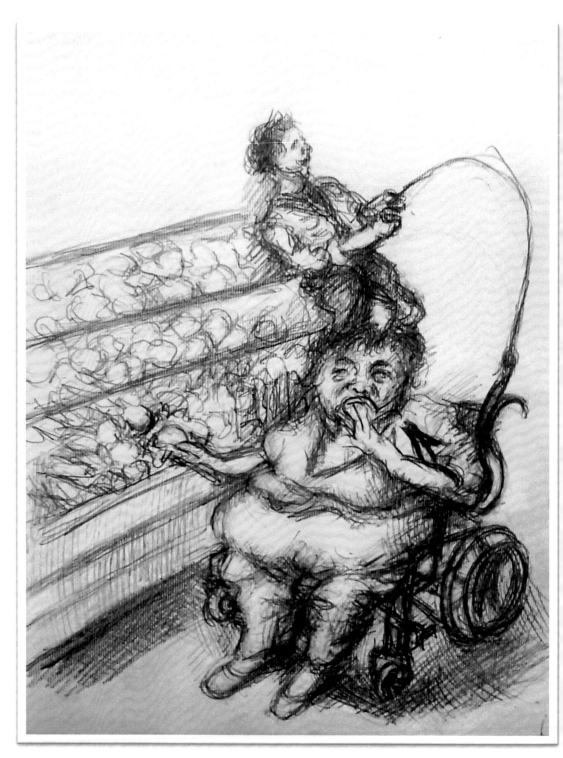

黃胤展素描集

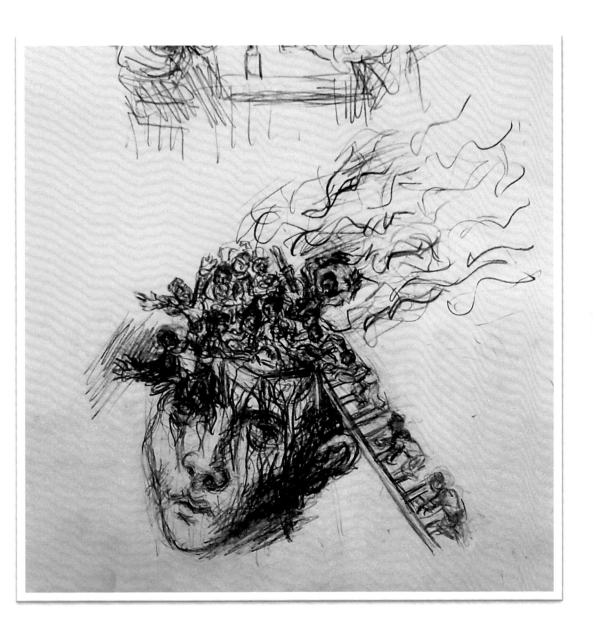

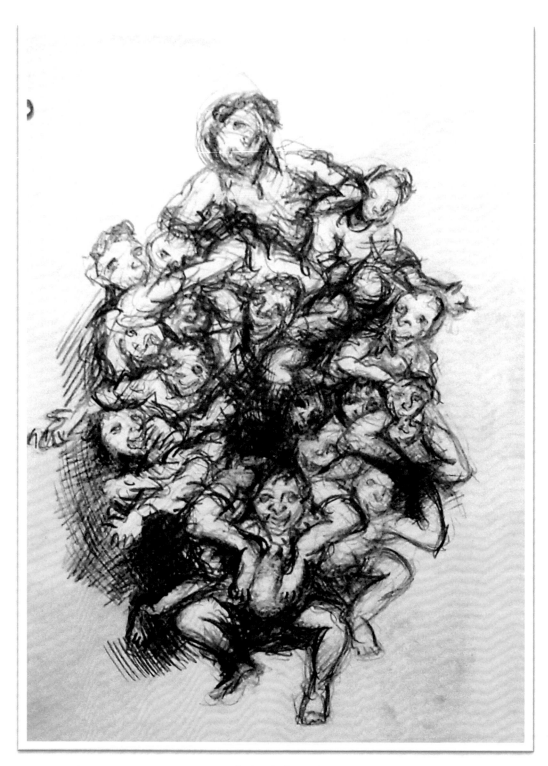

黃胤展素描集

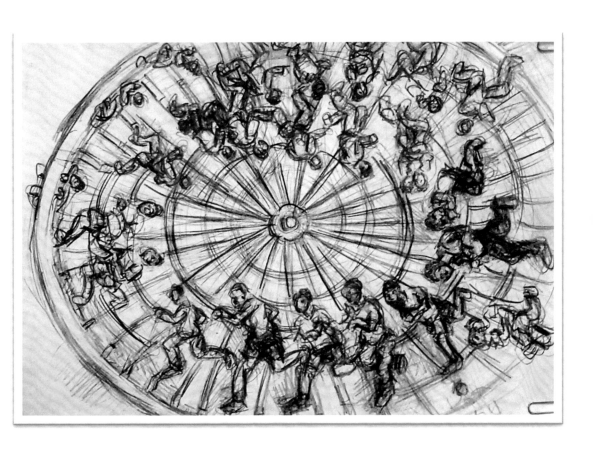

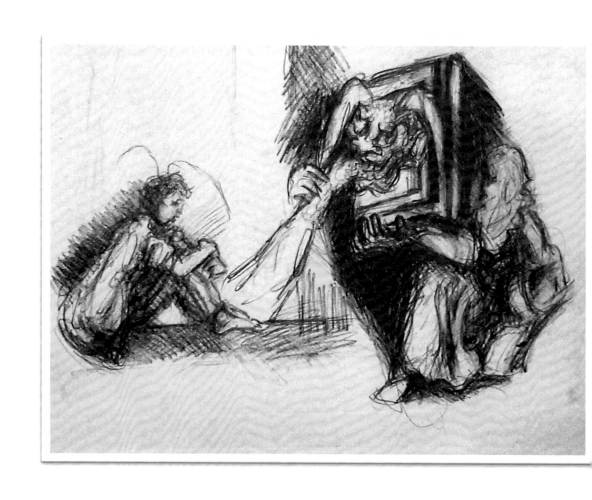

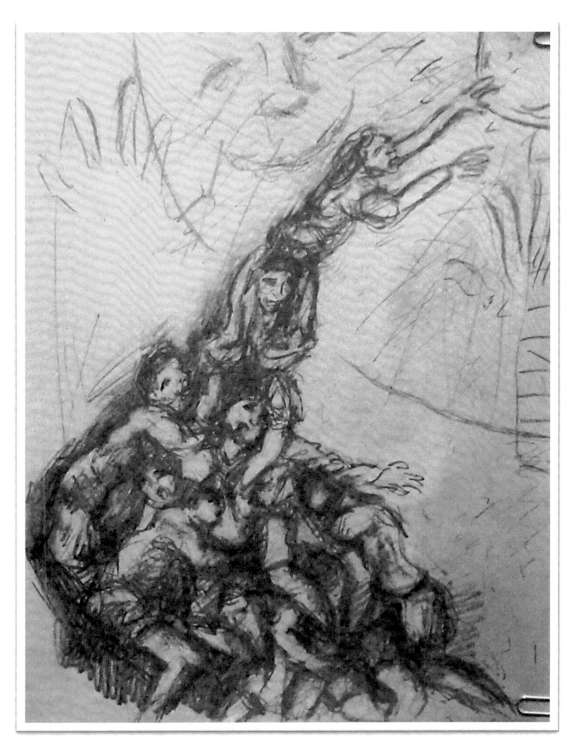

黃胤展素描集

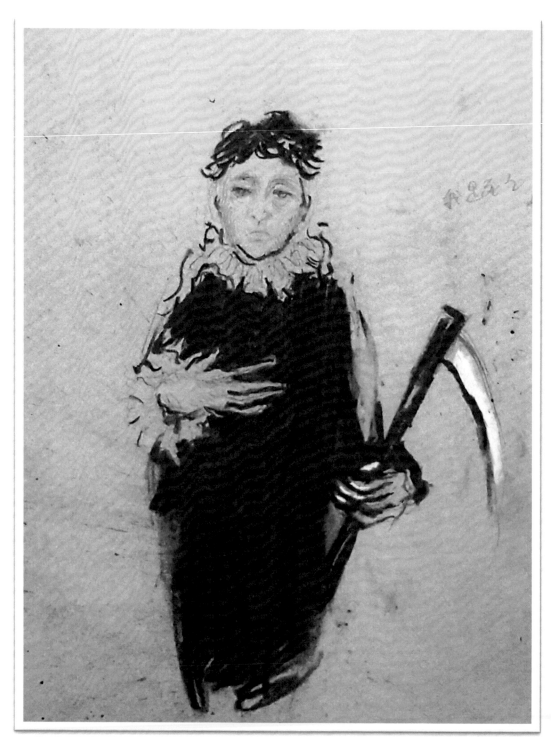

黃胤展素描集

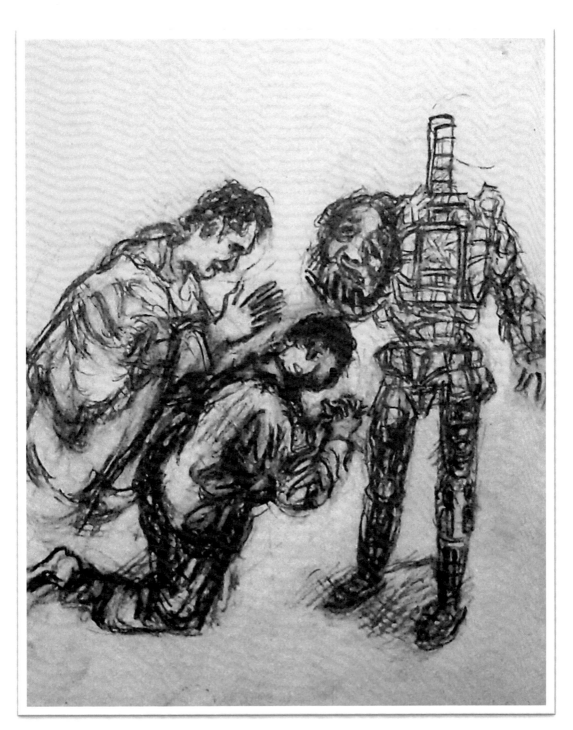

黃胤展素描集

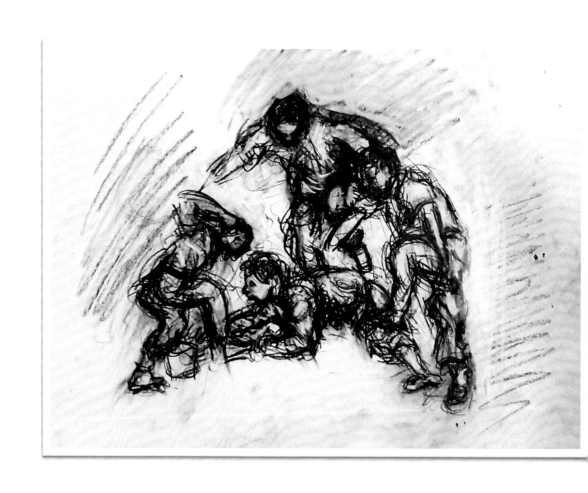

黃胤展素描集

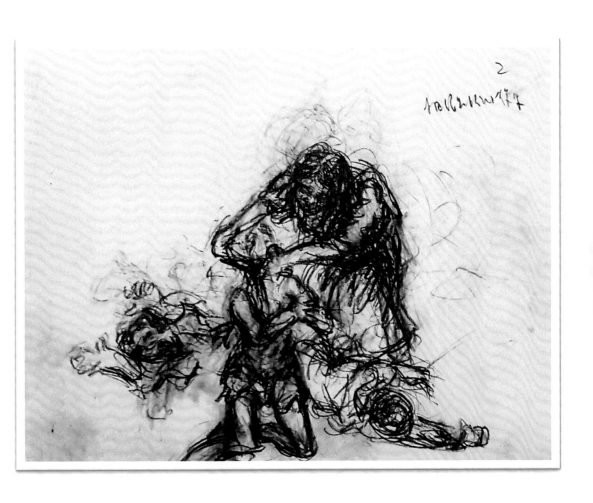

黃胤展素描集

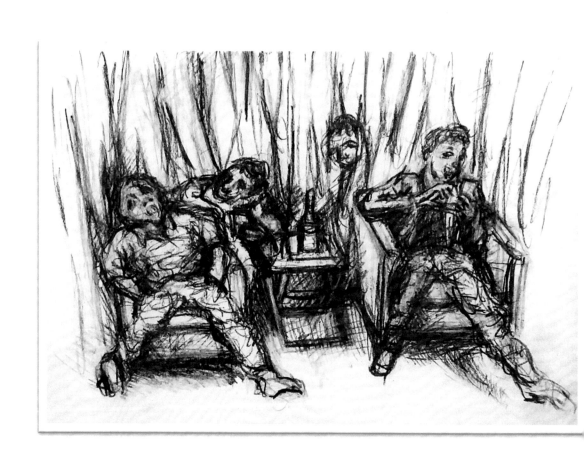

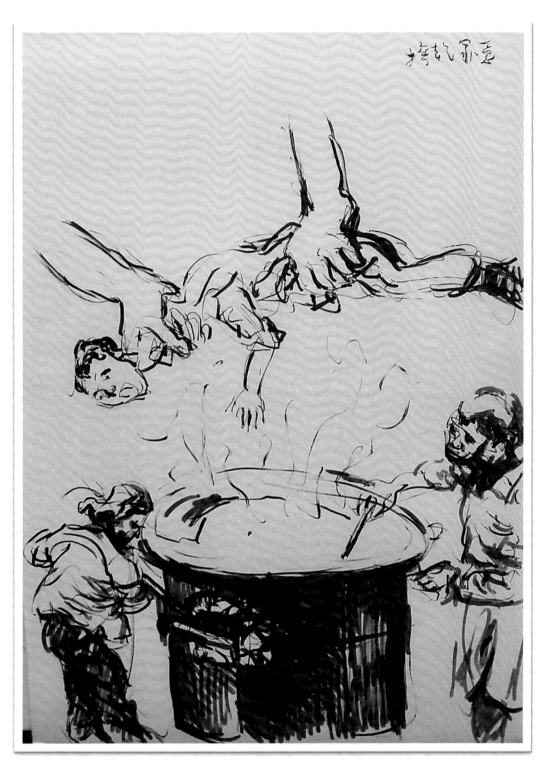

黃胤展素描集

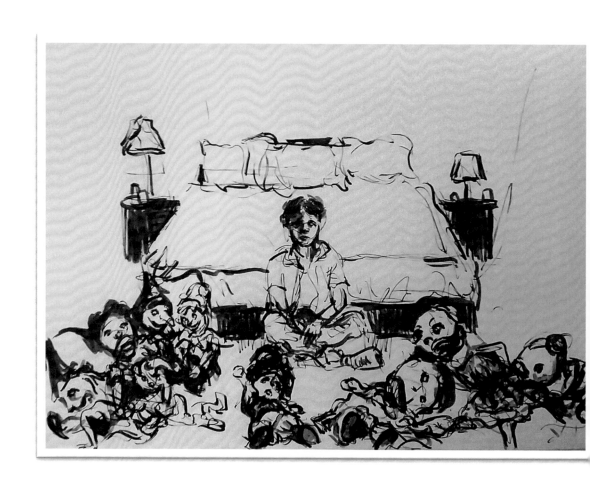

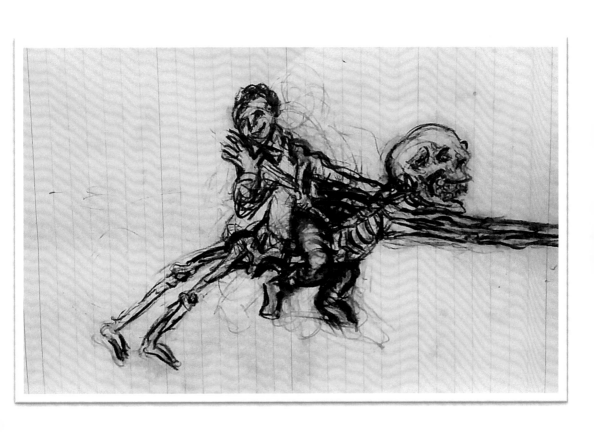

黃胤展素描集

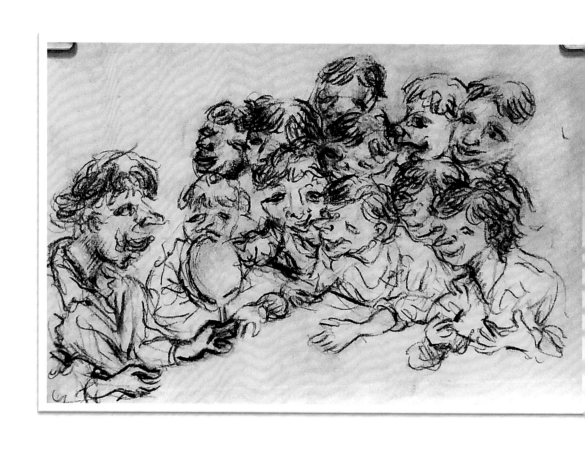

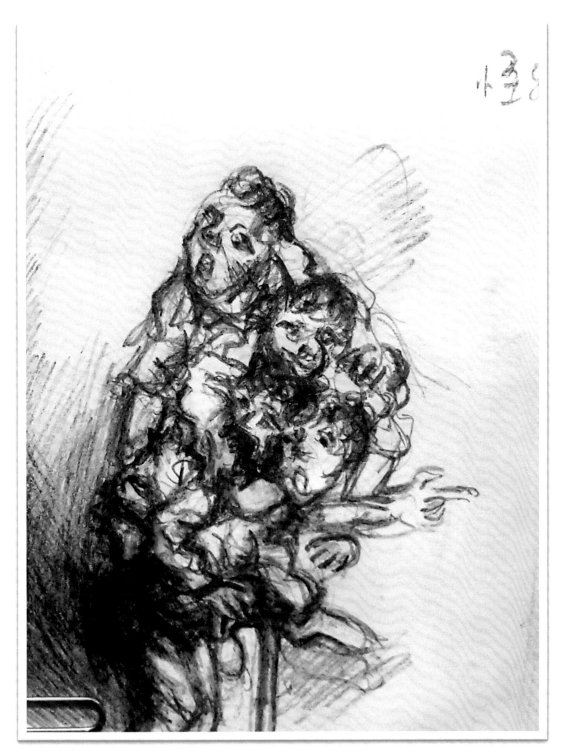

黃胤展素描集

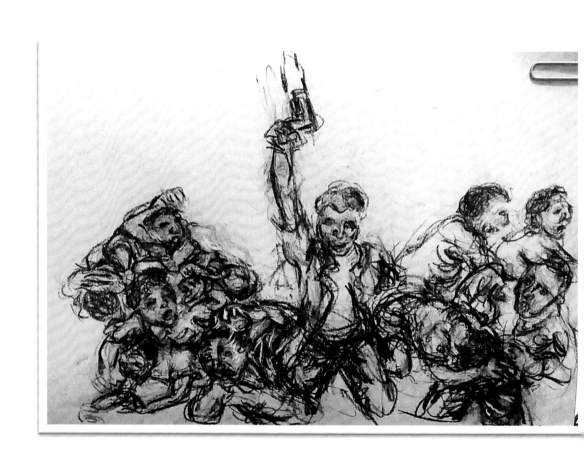

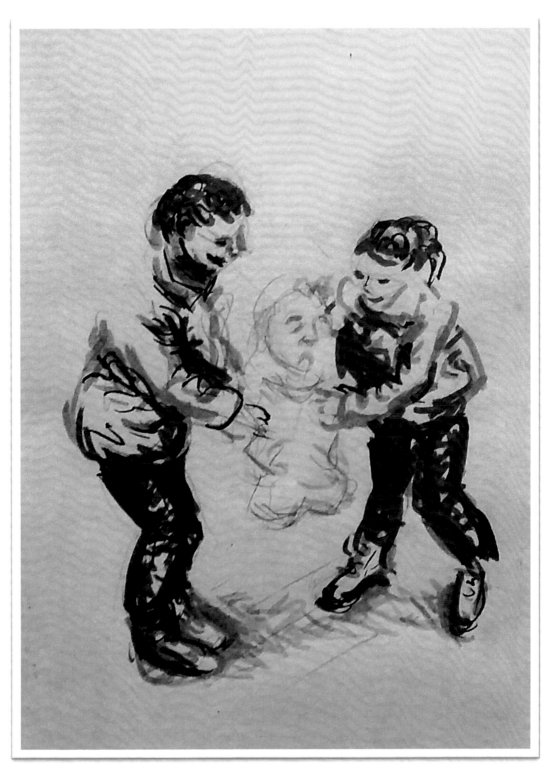

黃胤展素描集

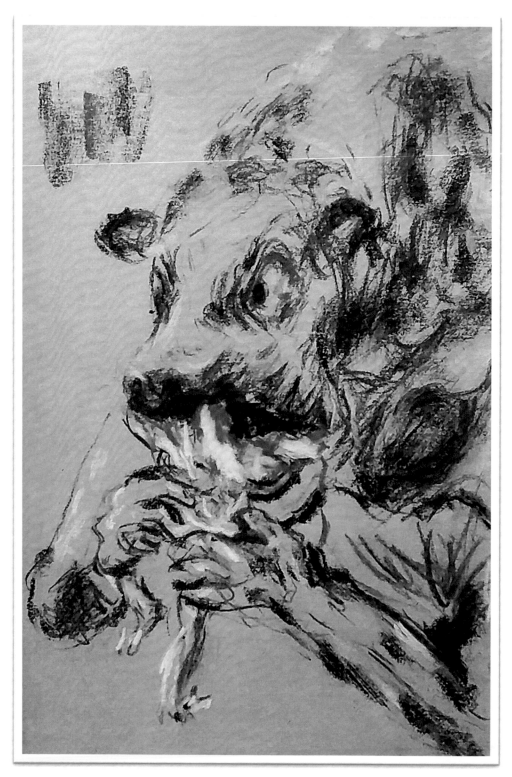

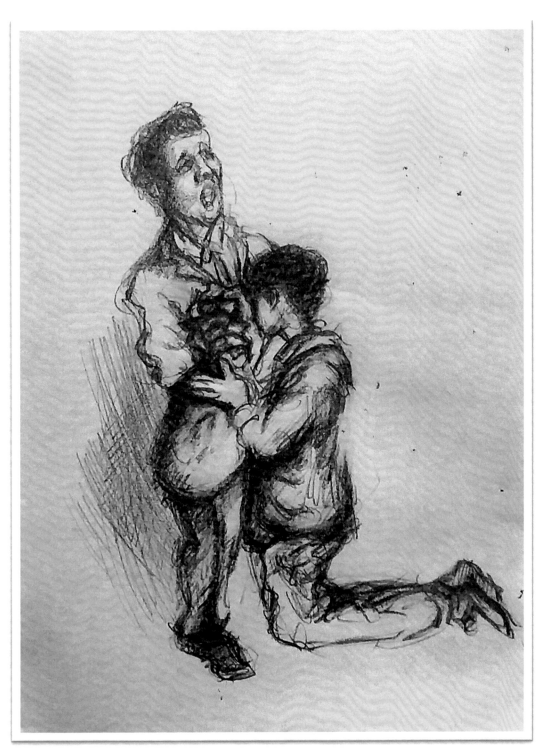

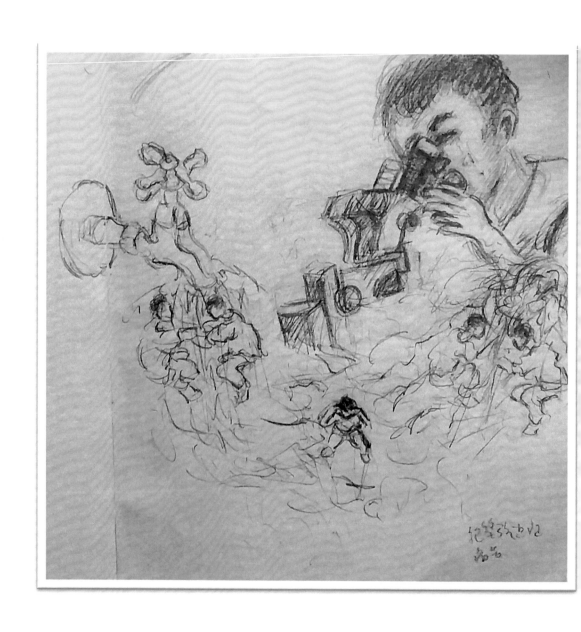

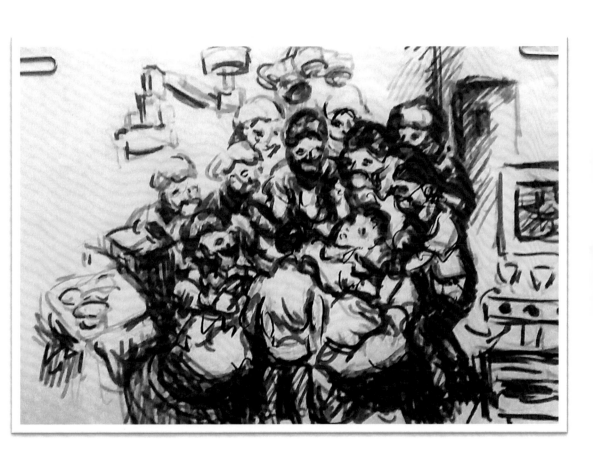

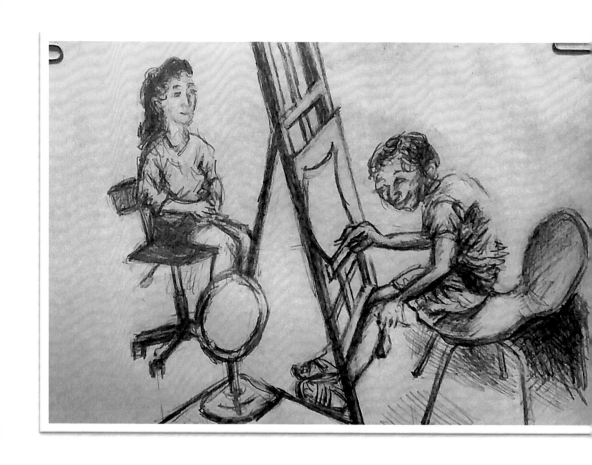

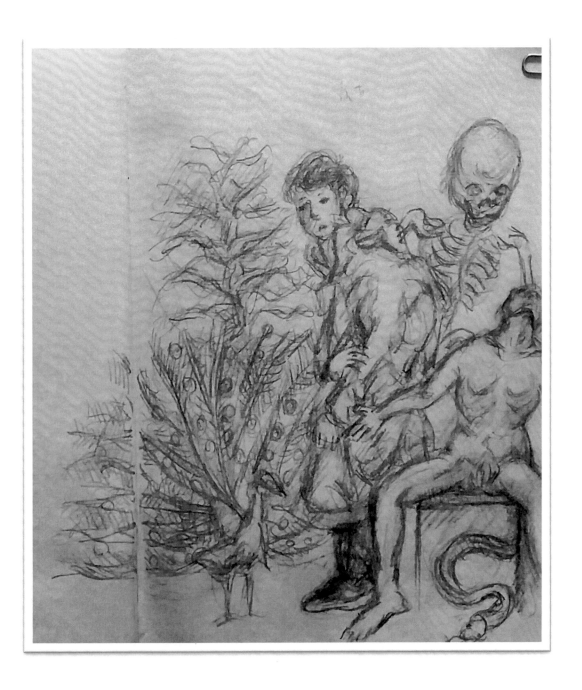

黃胤展素描集

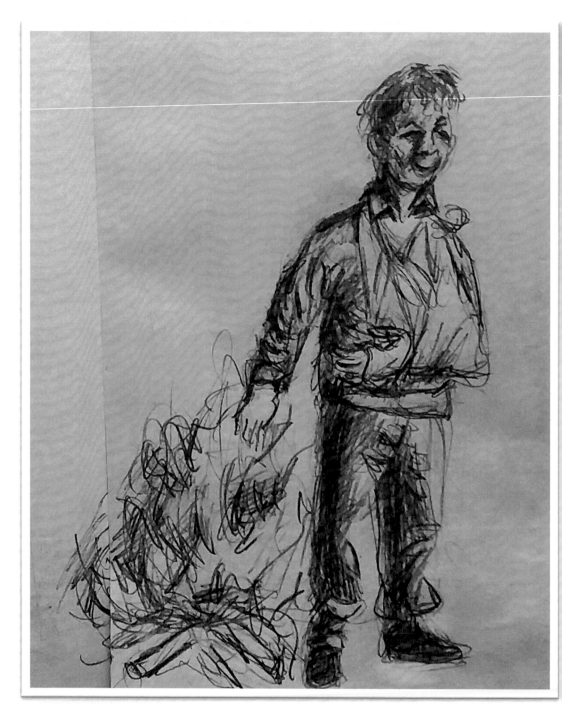

黃胤展素描集

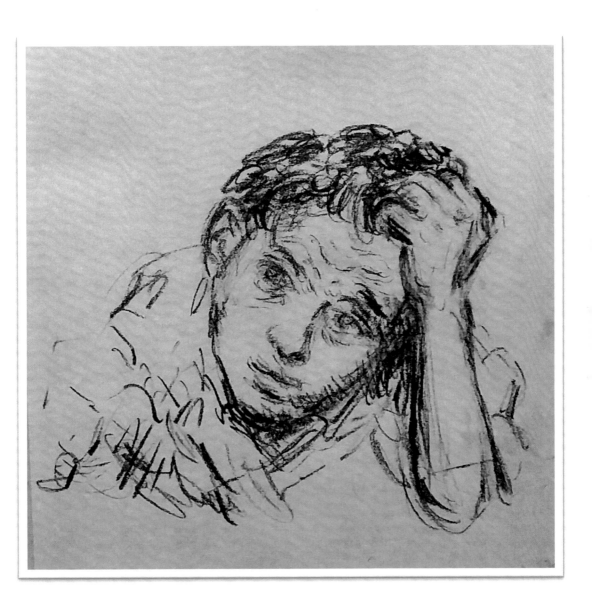

黃胤展素描集

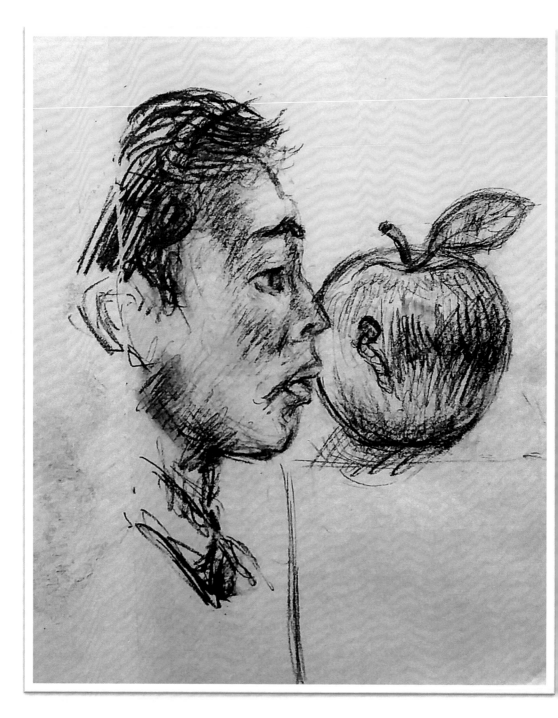

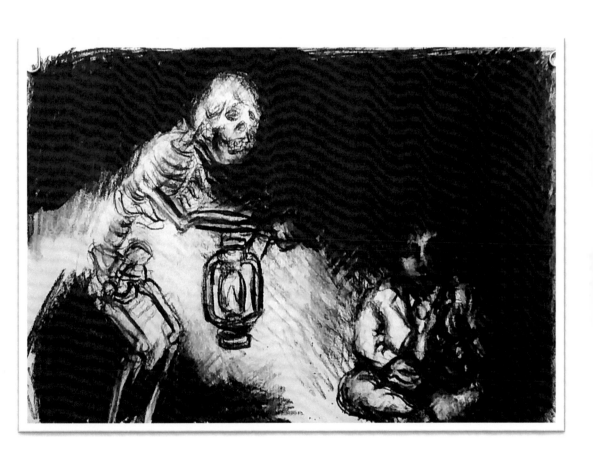

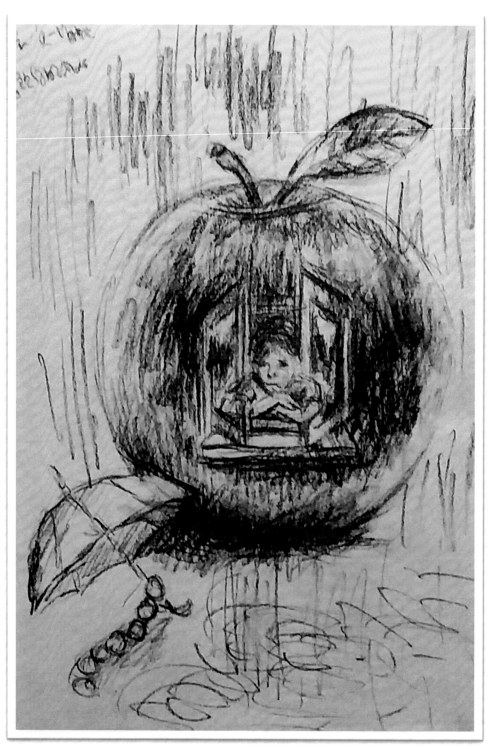

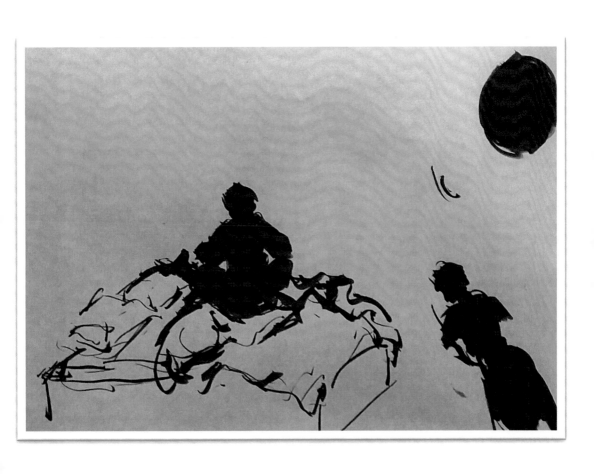

黃胤展素描集

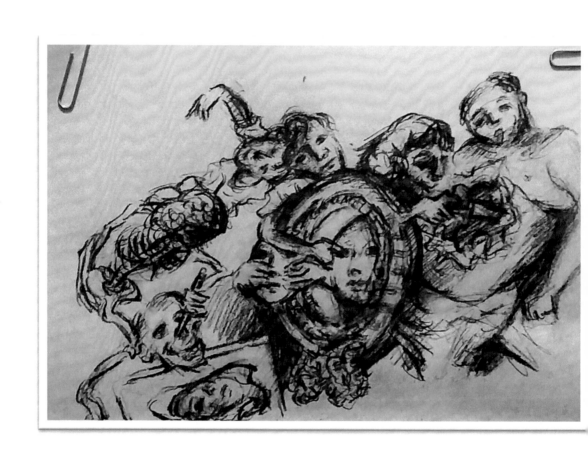

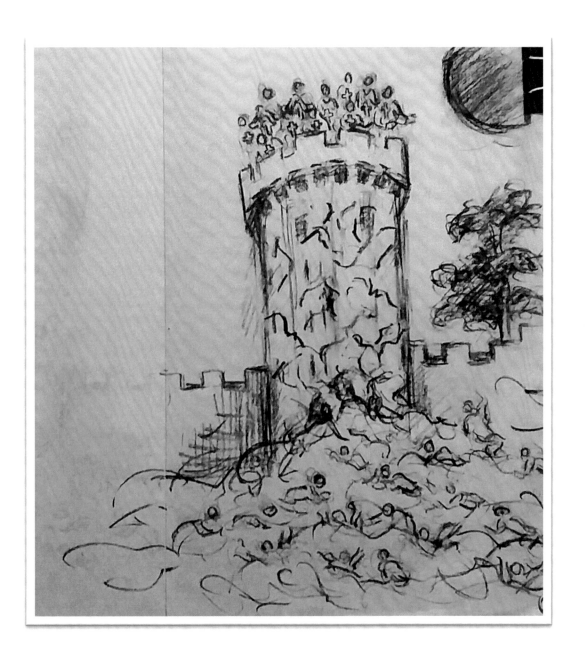

黃胤展素描集

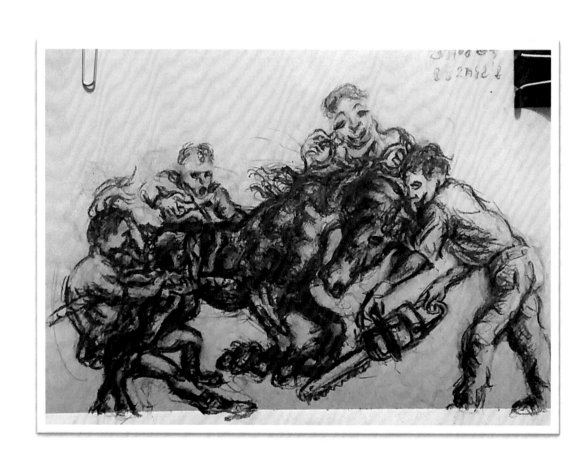

黃胄展素描集

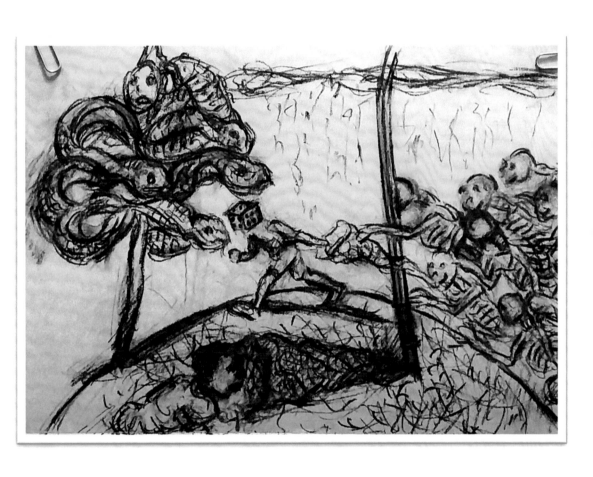

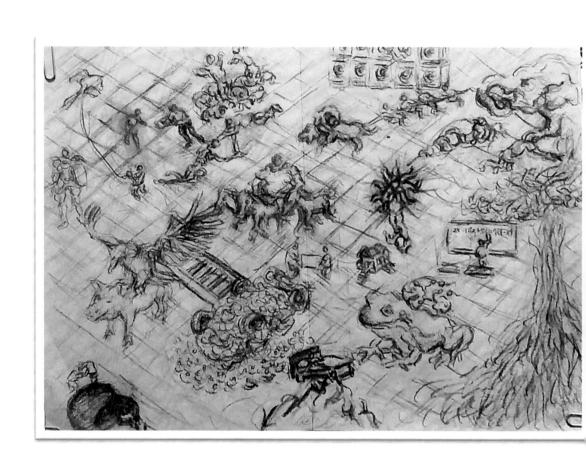

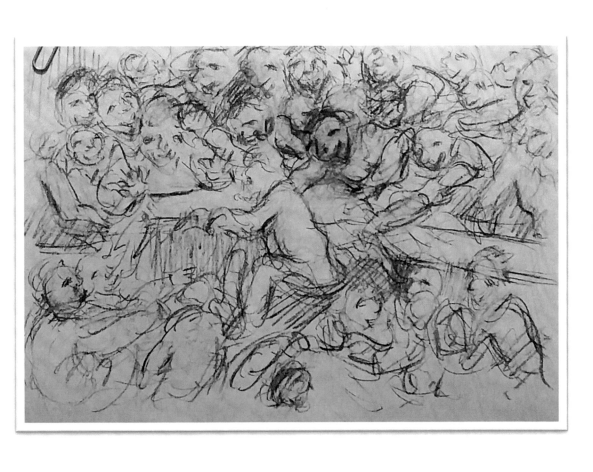

黃胤展素描集

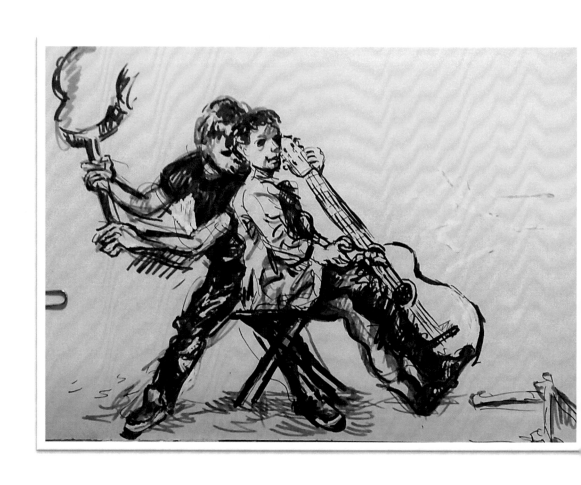

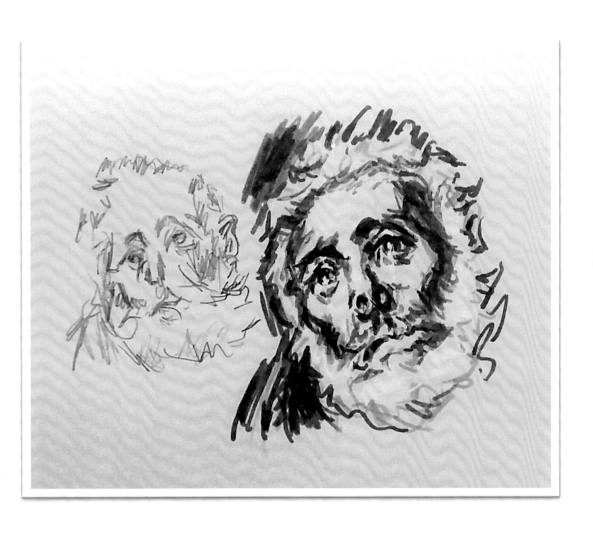

黃胤展素描集

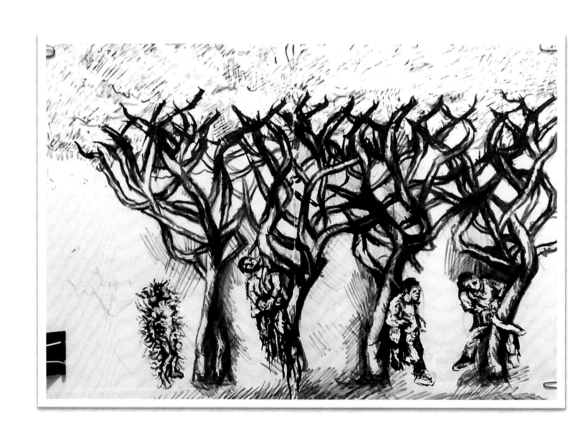

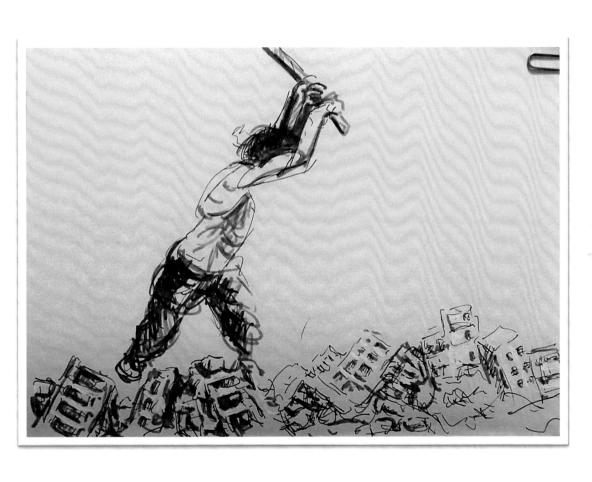

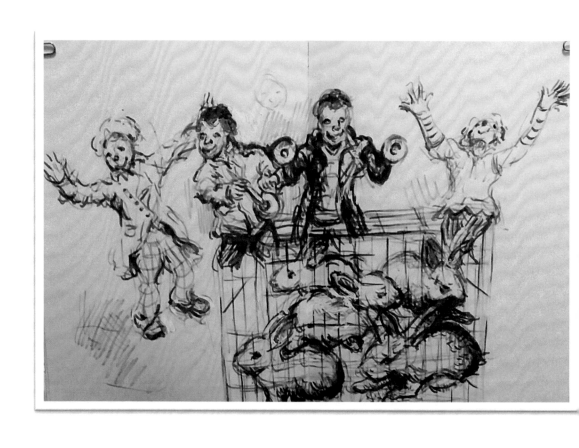

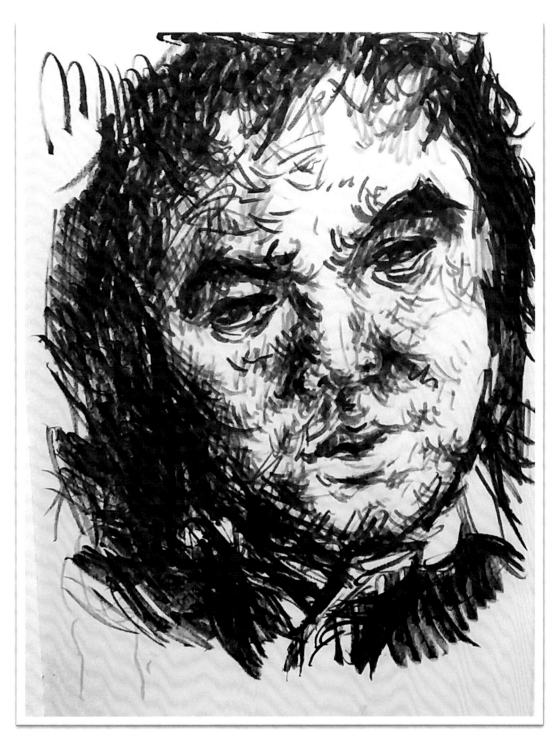

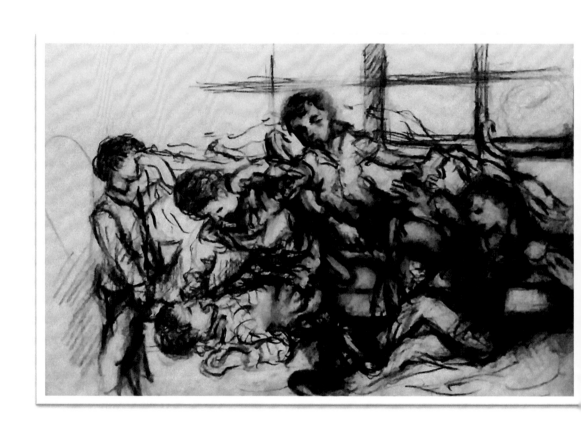

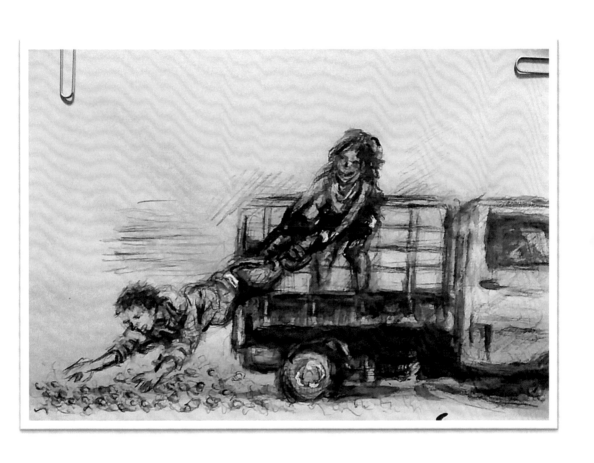

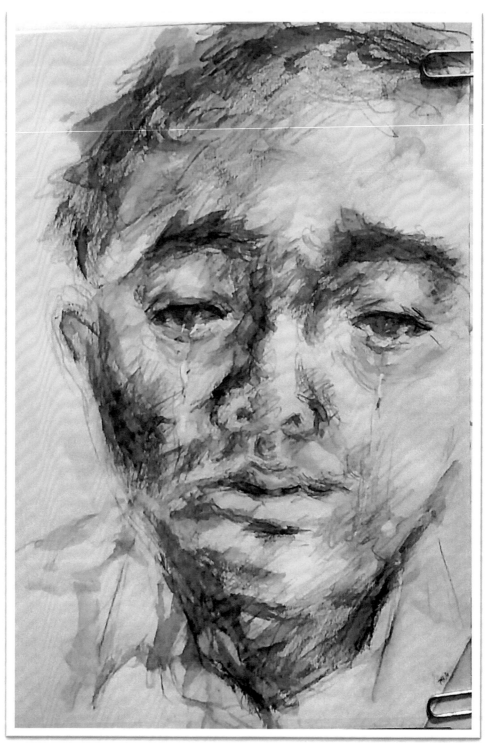

黃胤展素描集

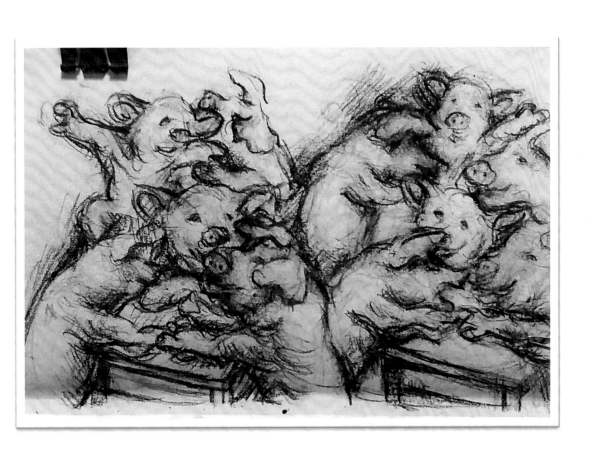

黃胤展素描集

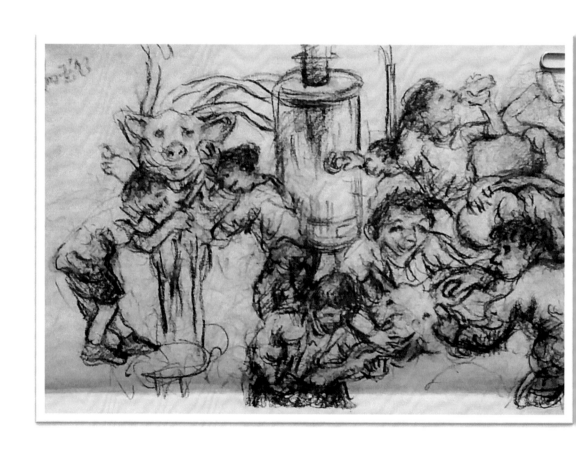

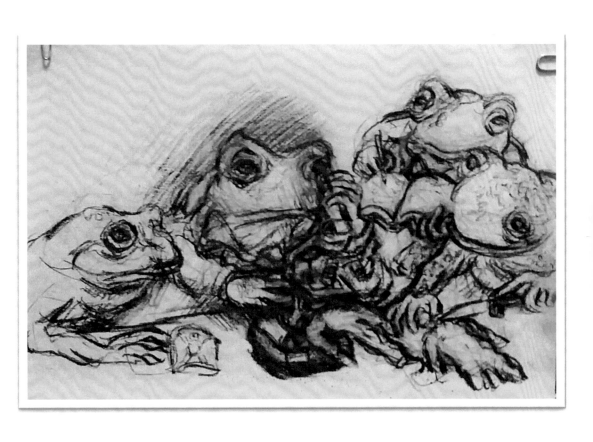

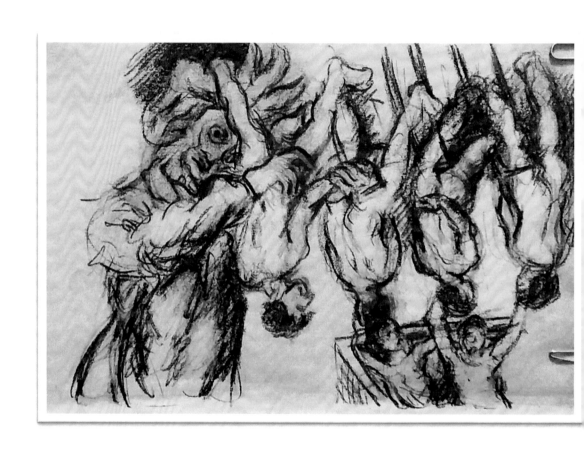

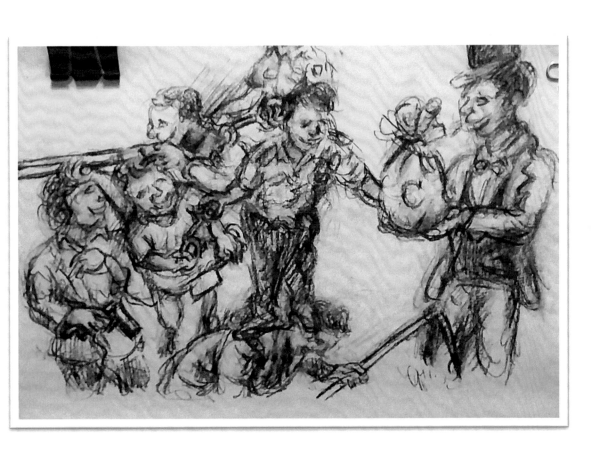

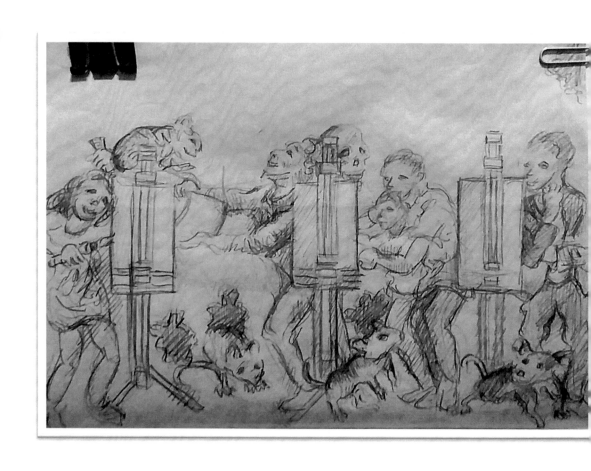

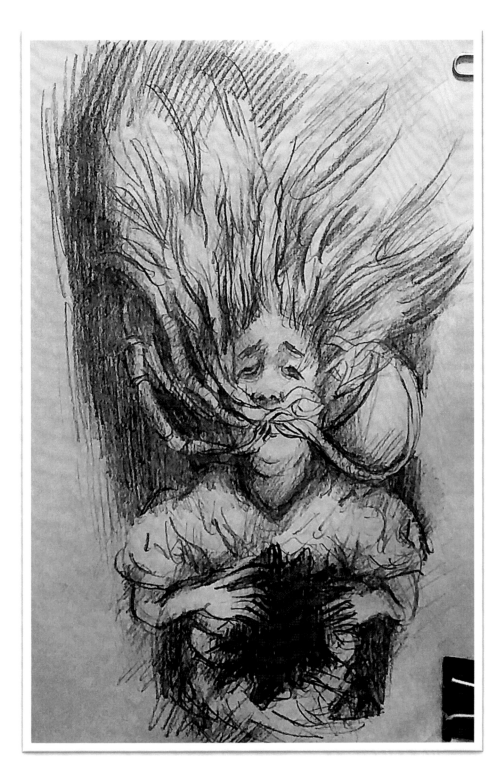

黃胤展素描集

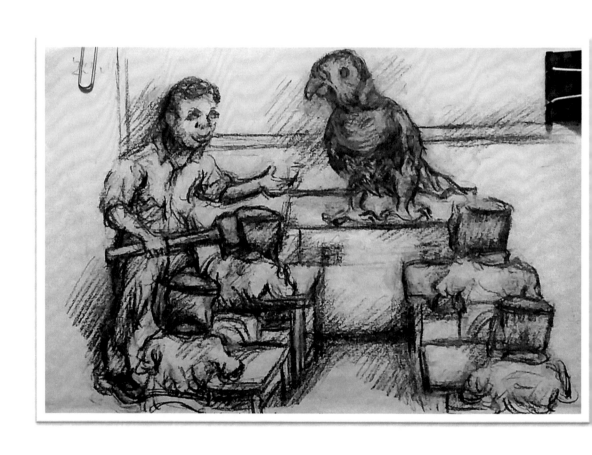

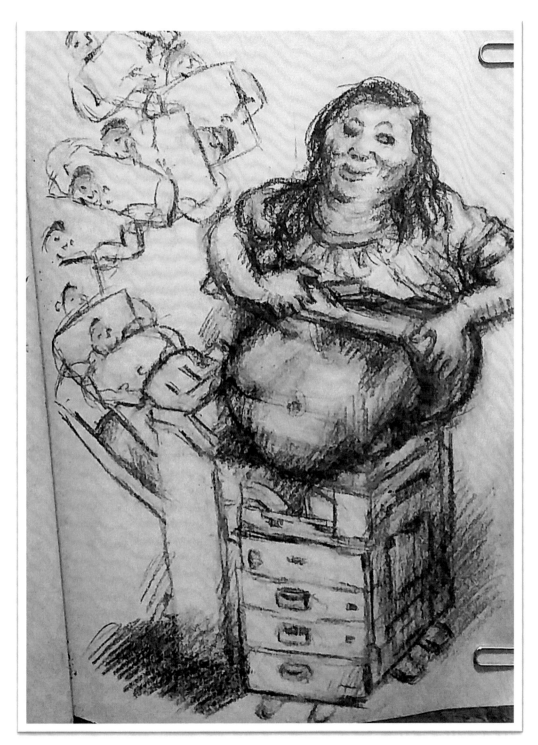

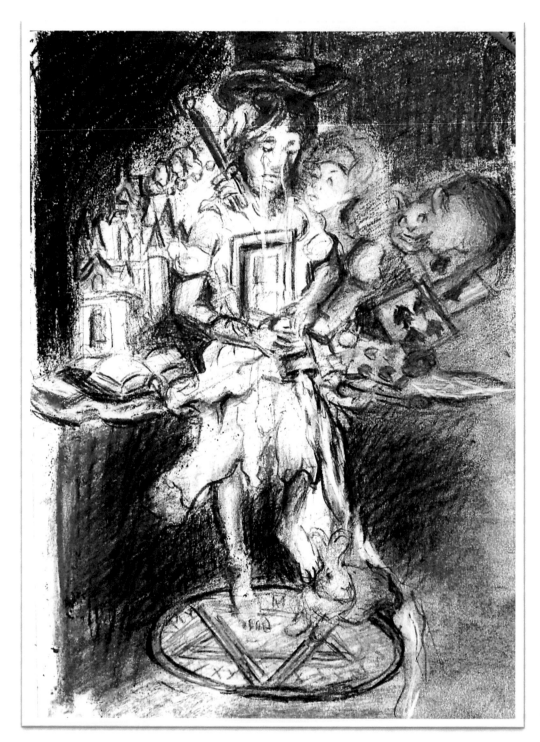

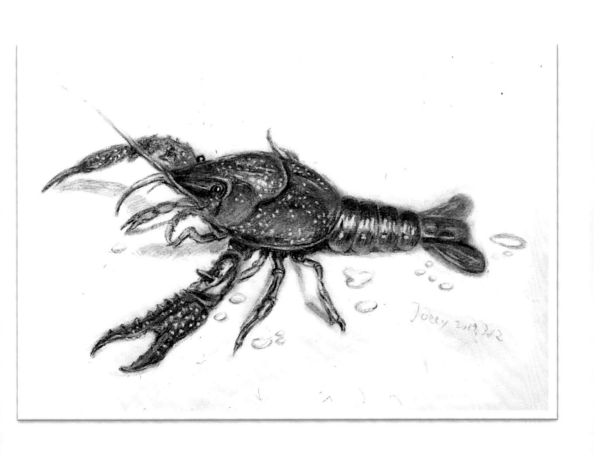

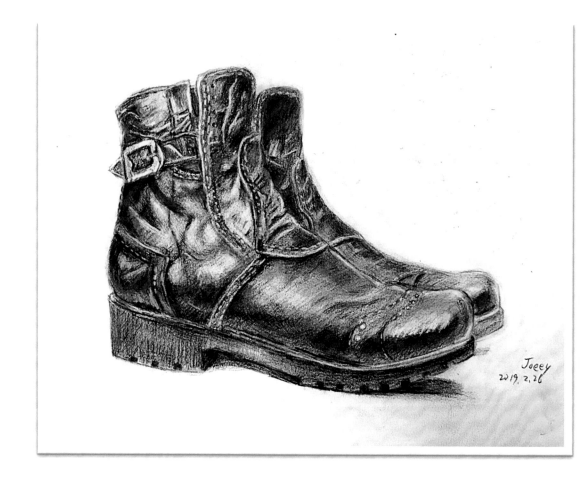

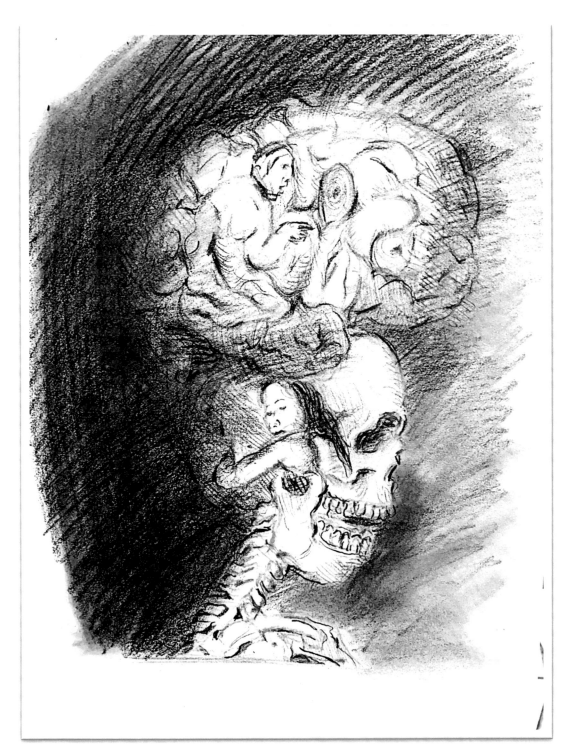

黃胤展素描集

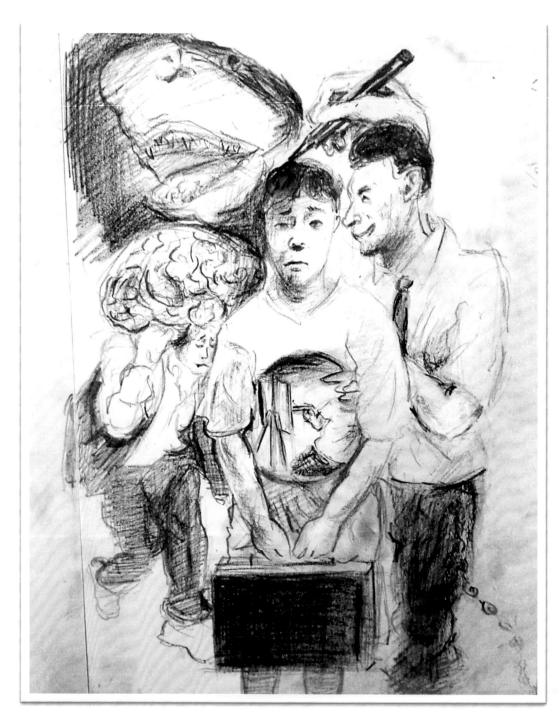

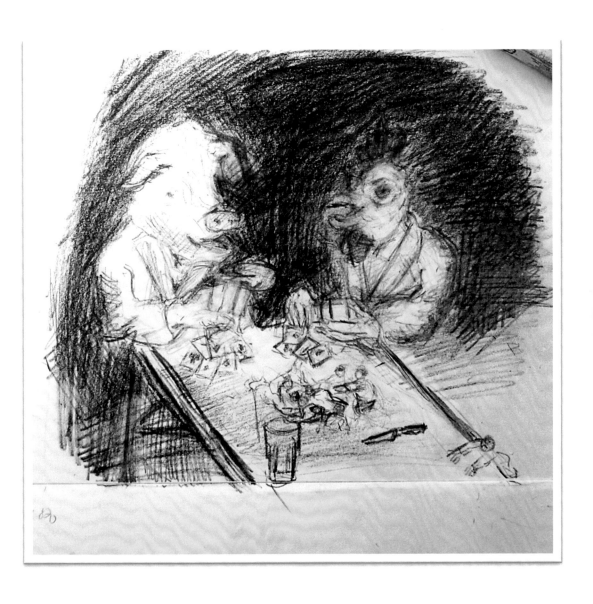

黃胤展素描集

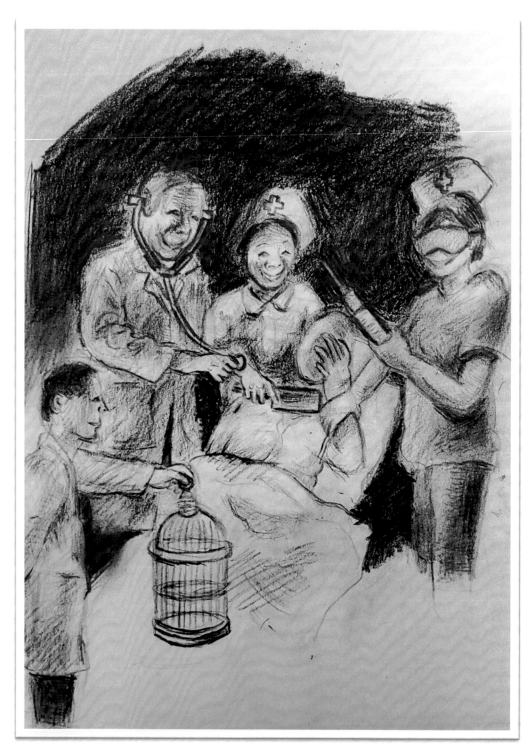

黃胤展素描集

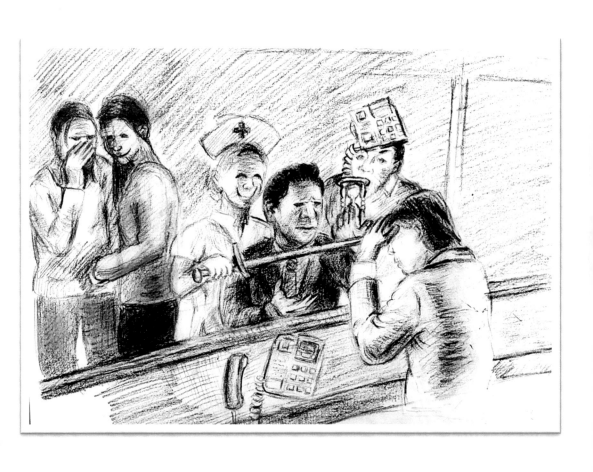

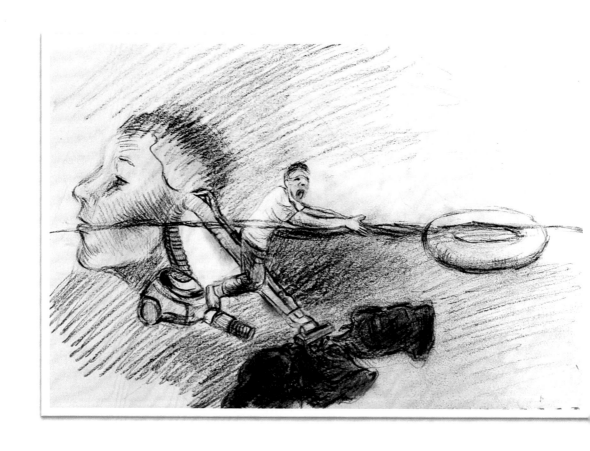

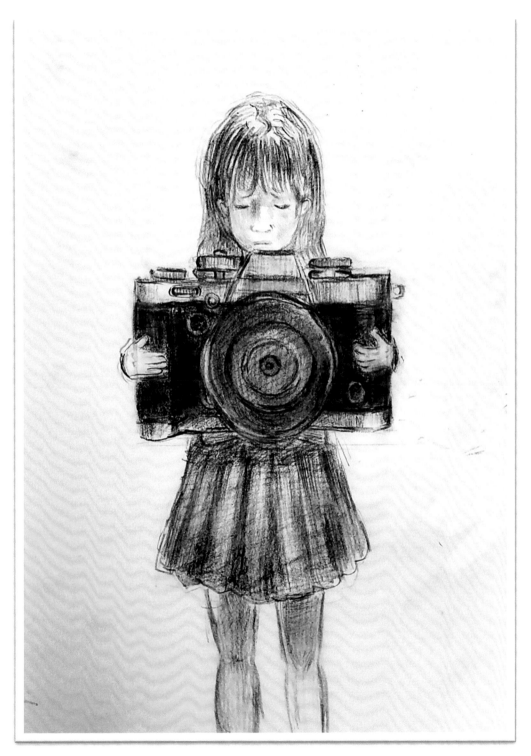

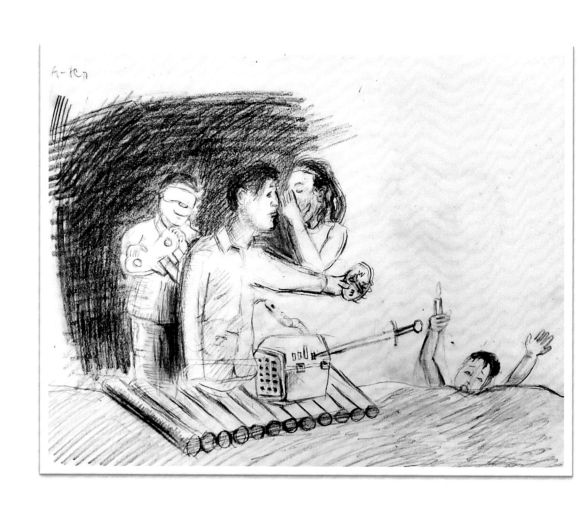

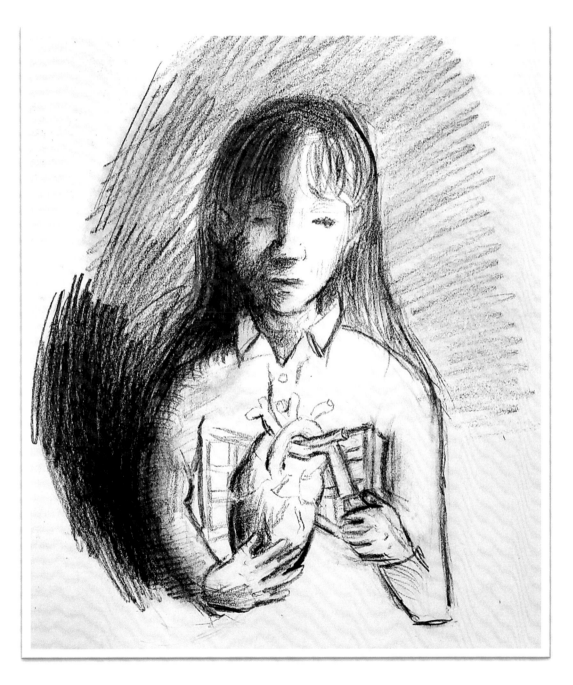

黃胤展素描集

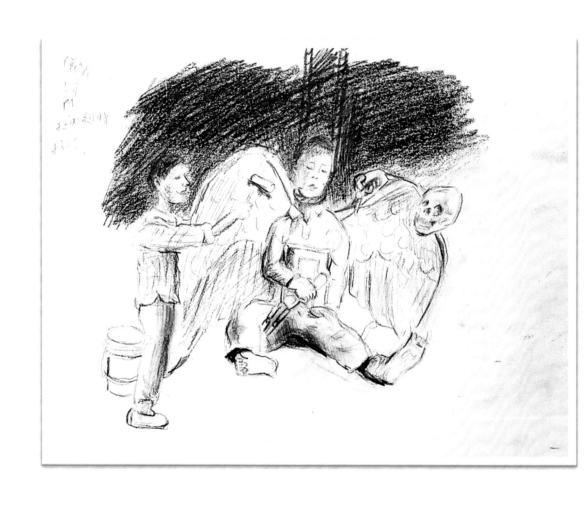

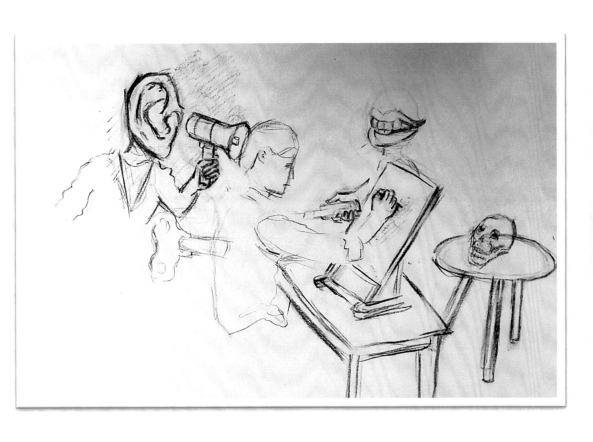

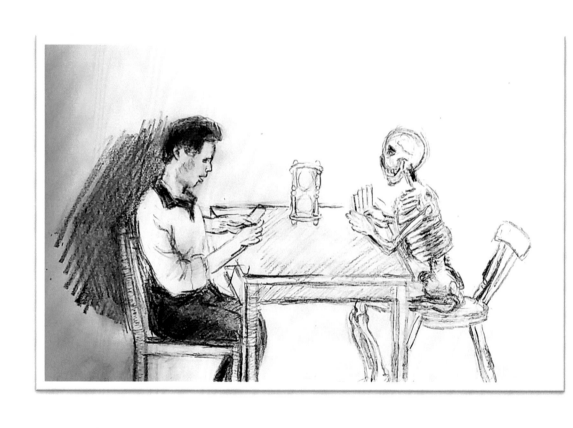

黃胤展素描集

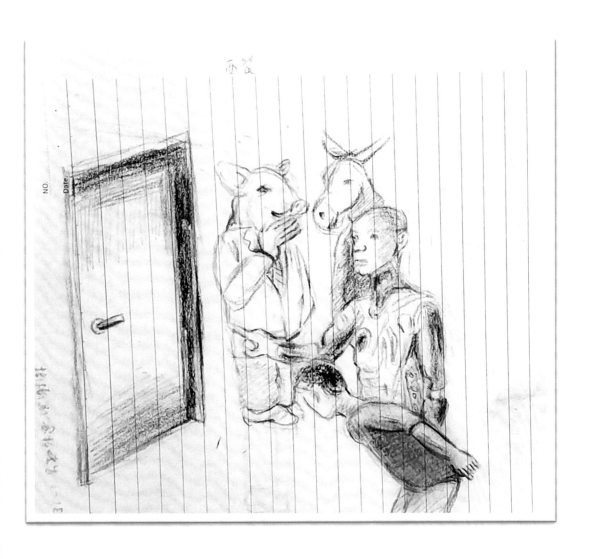

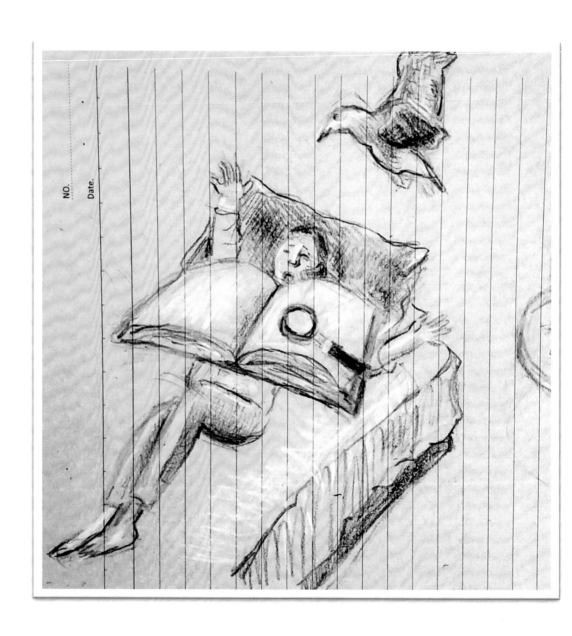

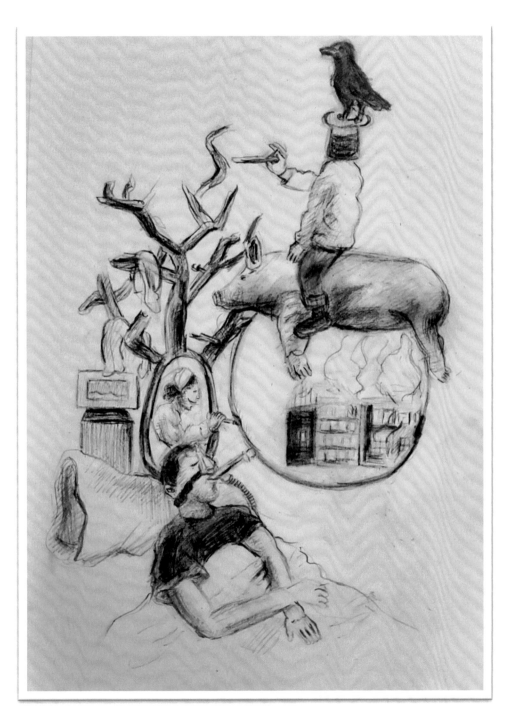

黃胤展素描集

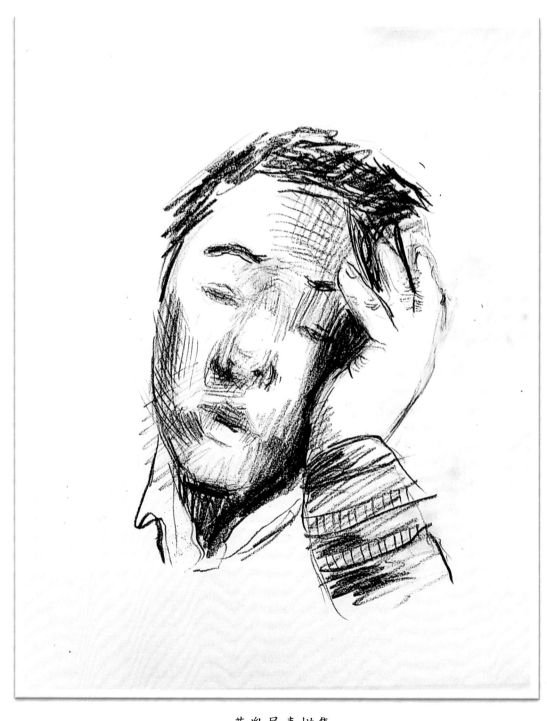

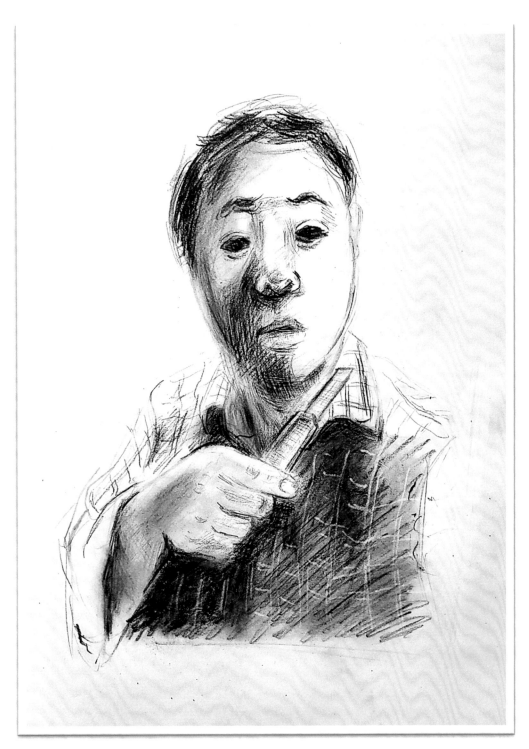

黃胤展素描集

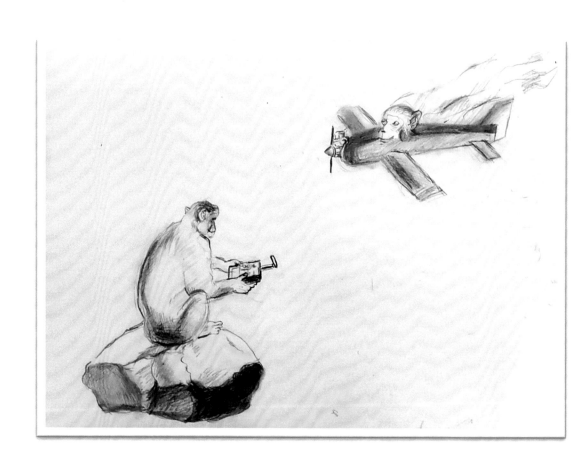

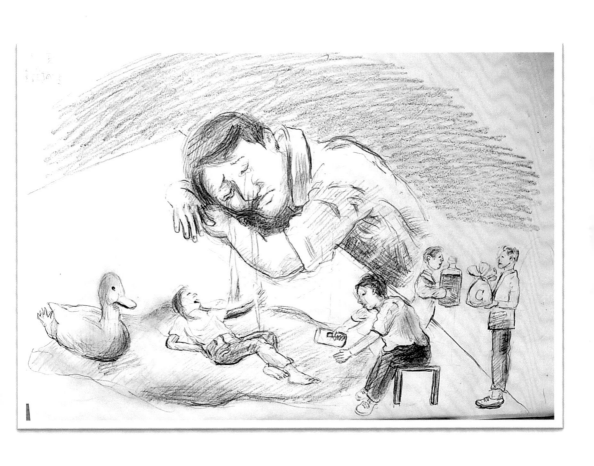

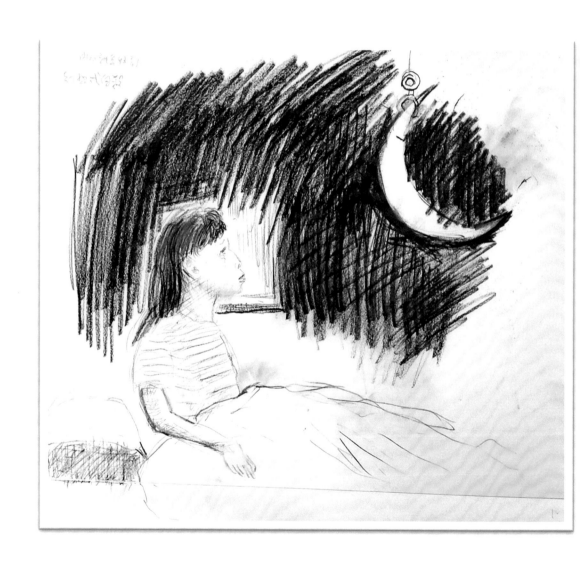

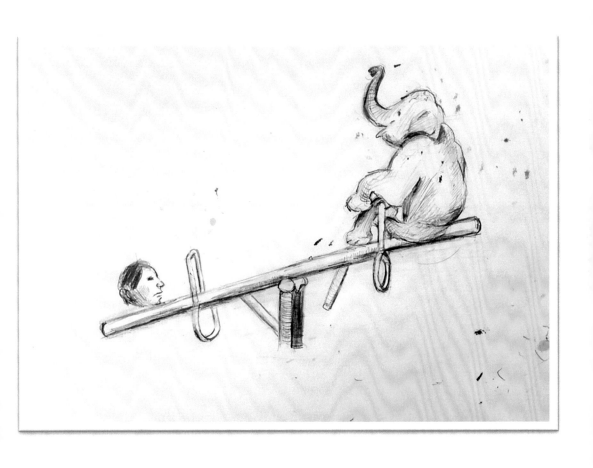

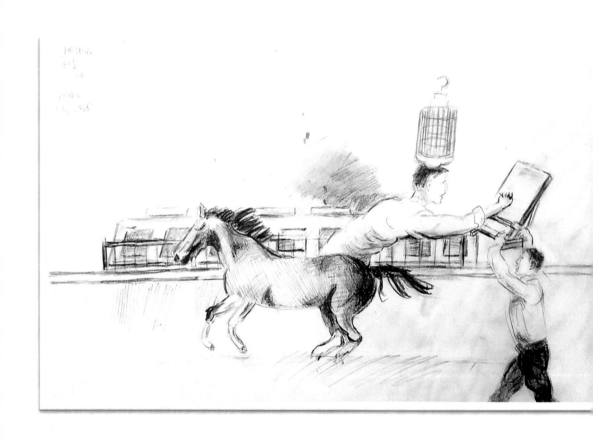

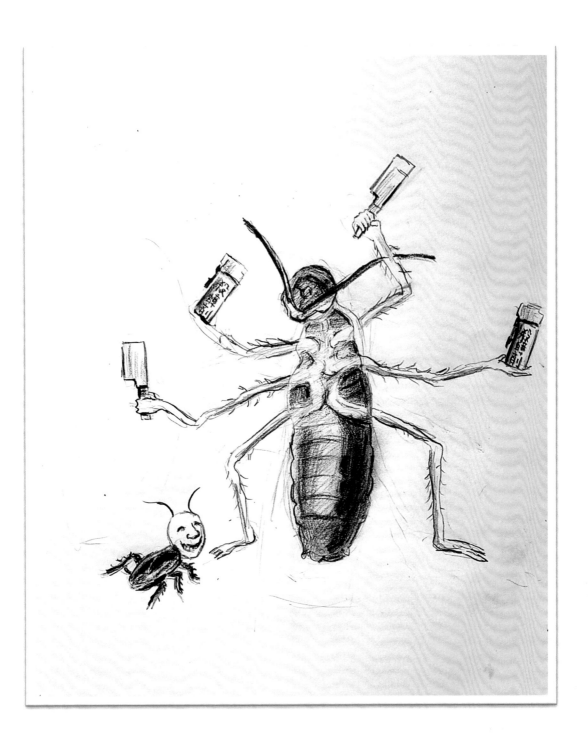

黃胤展素描集

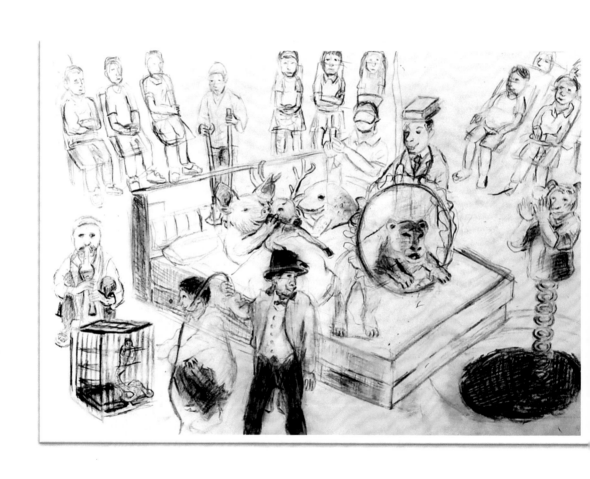

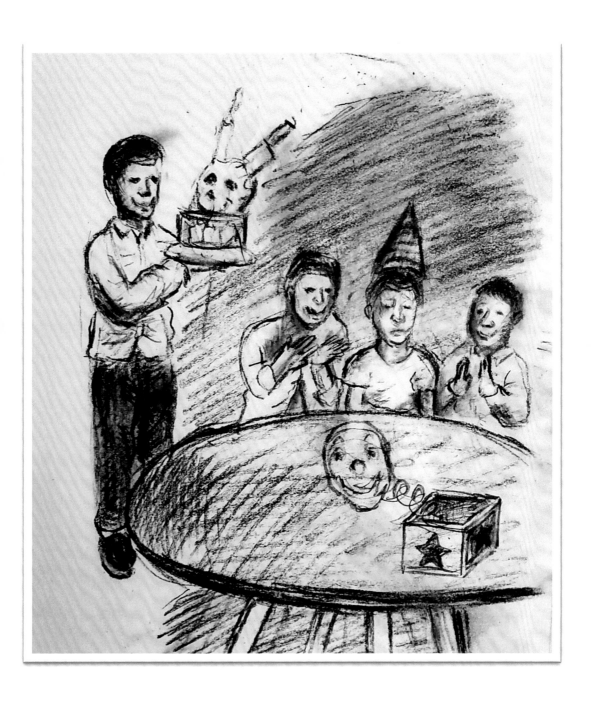

黃胤展素描集

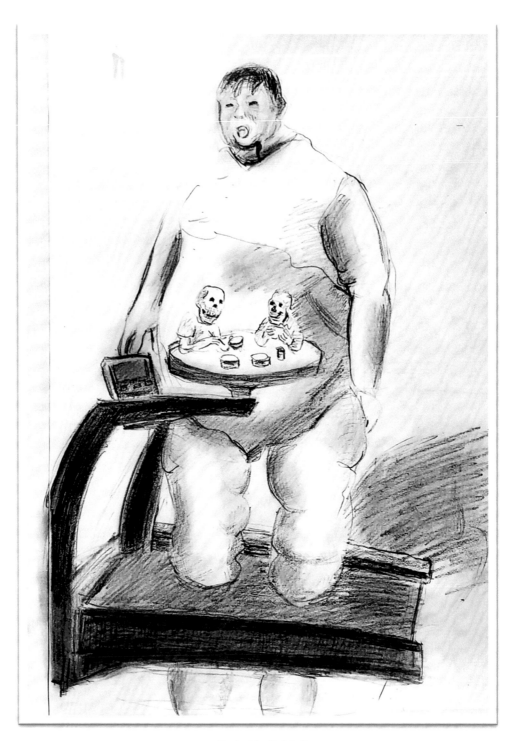

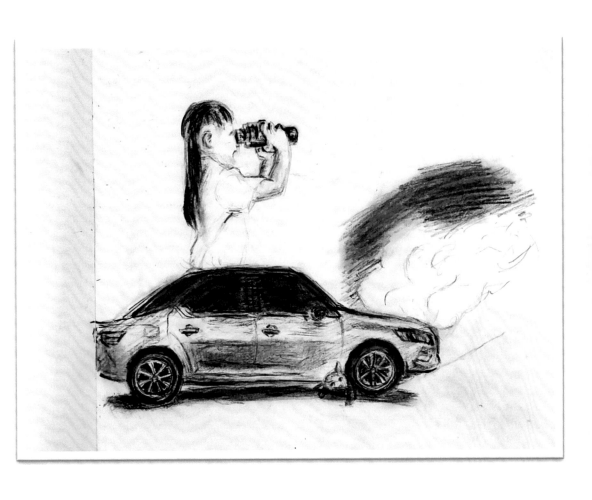

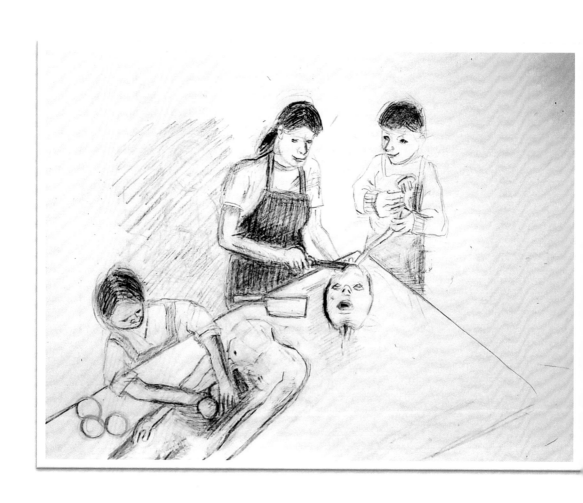

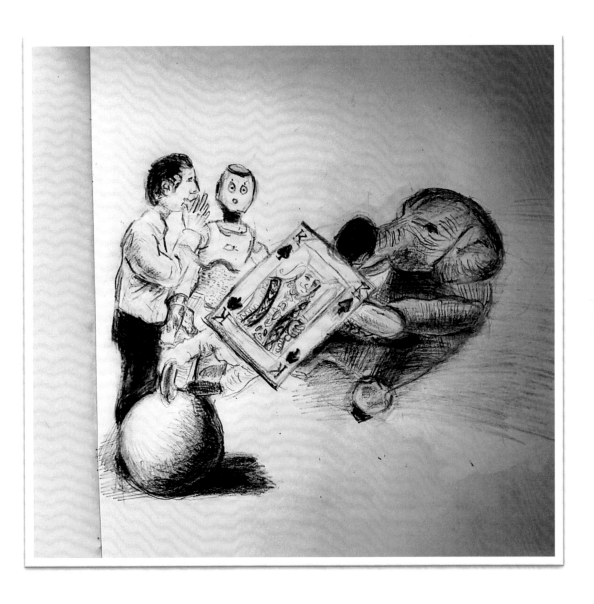

黃胤展素描集

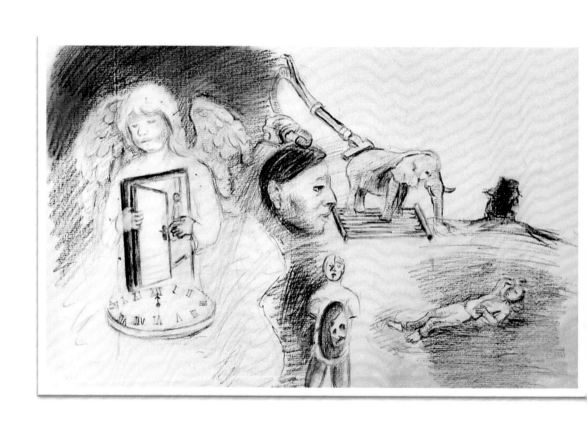

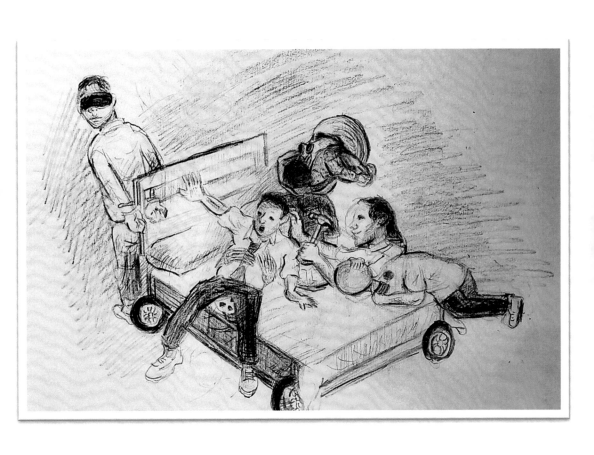

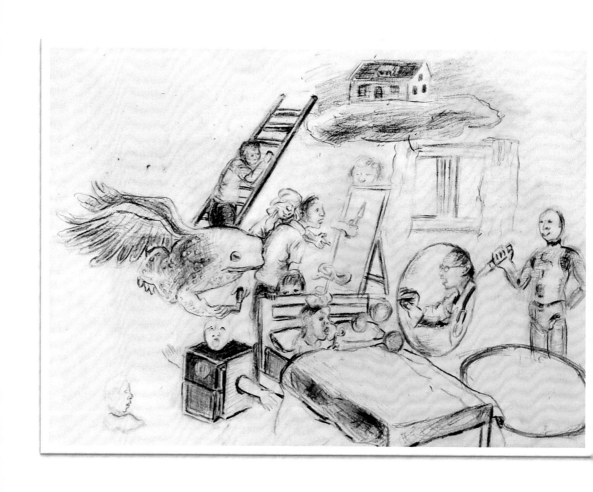

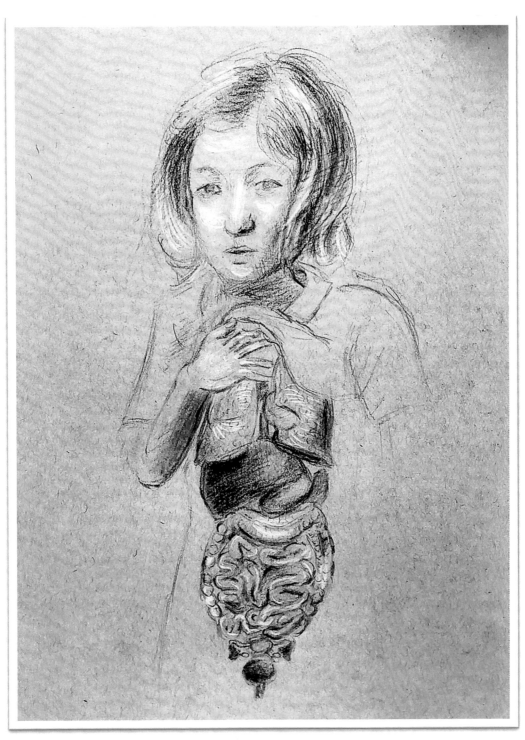

黃胤展素描集

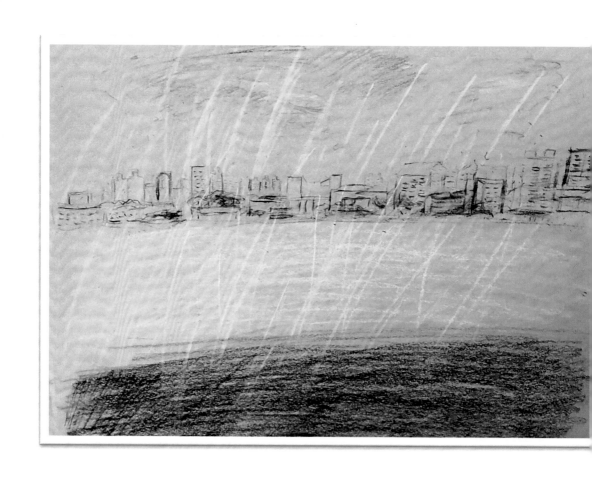

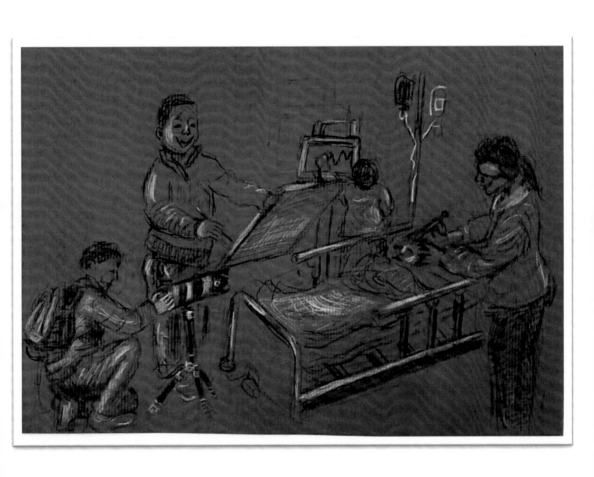

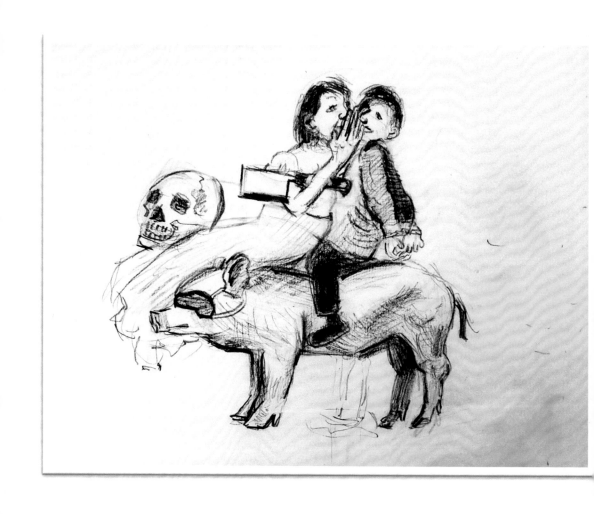

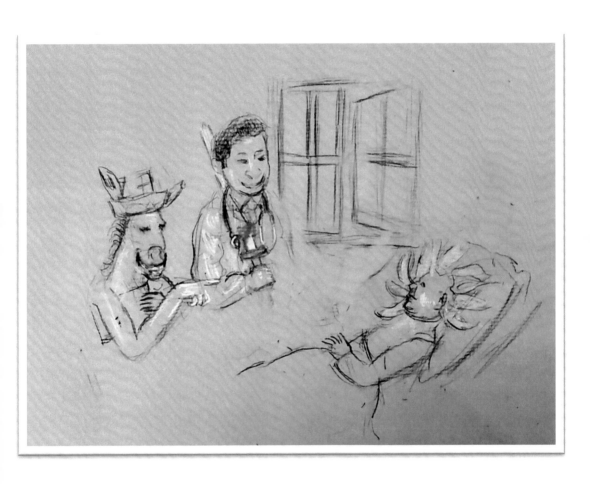

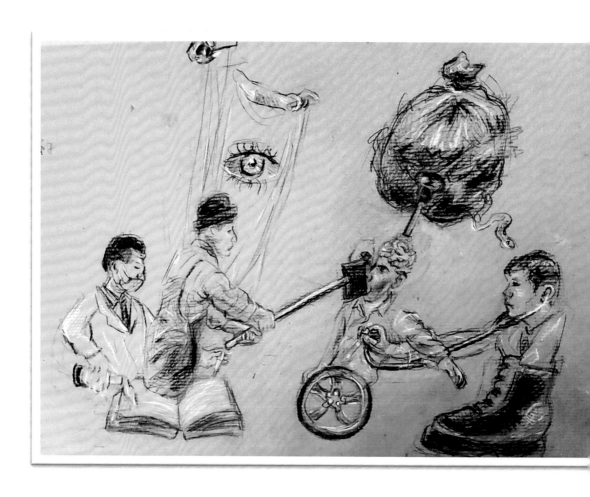

黄胤展素描集

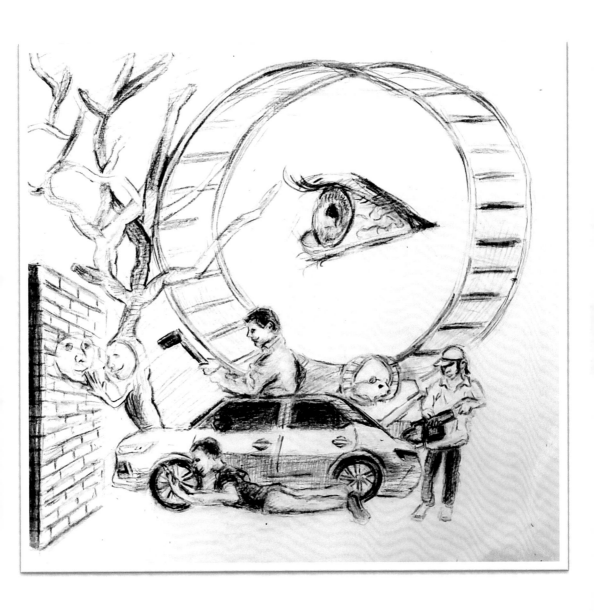

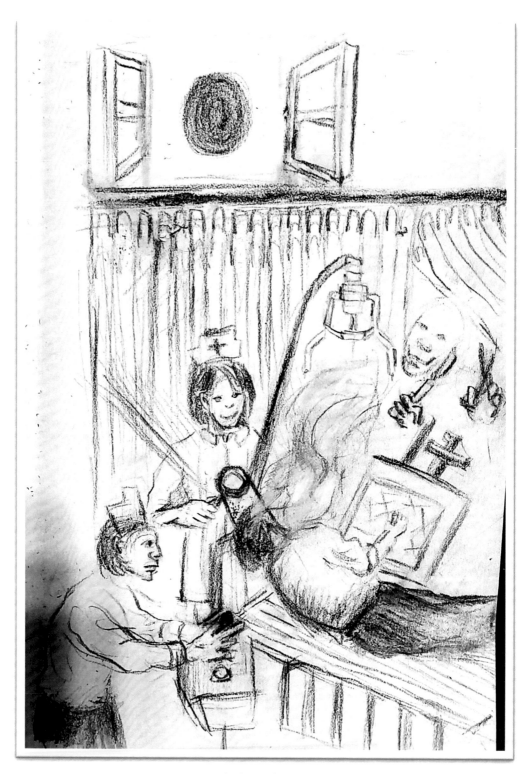

黃胤展素描集

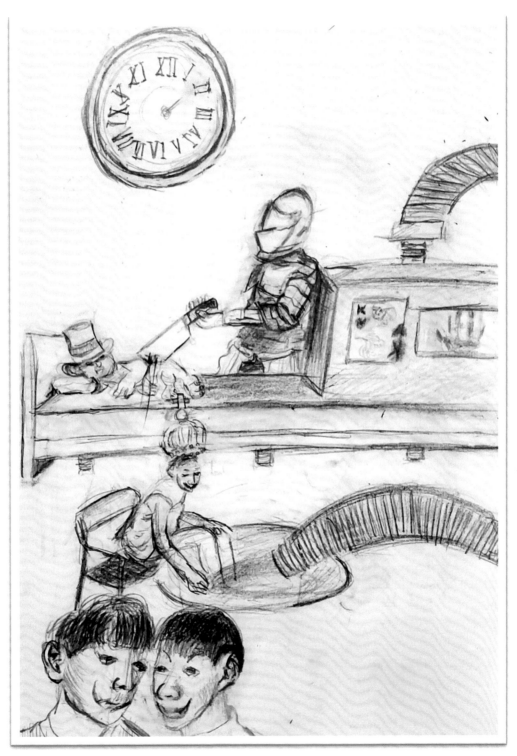

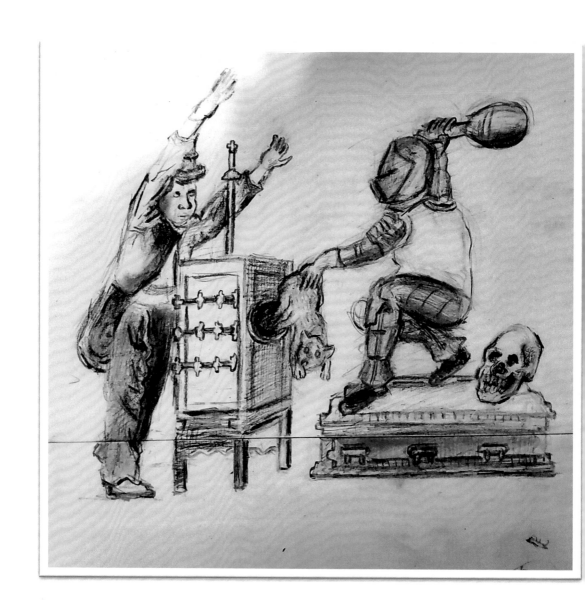

黃胤展素描集

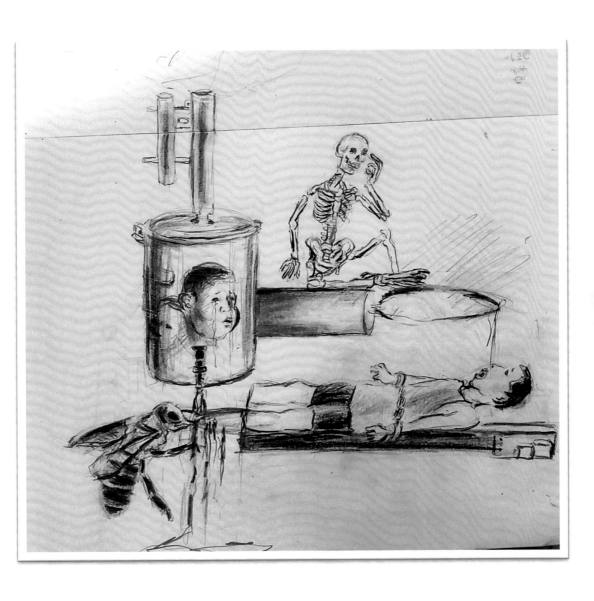

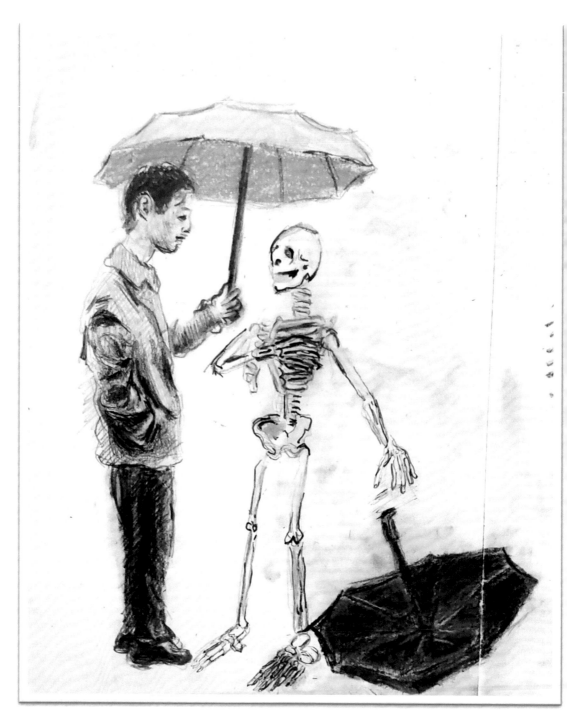

黃胤展素描集

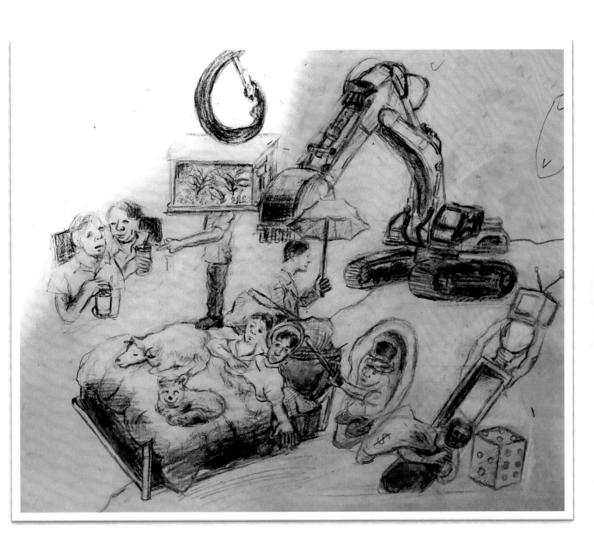

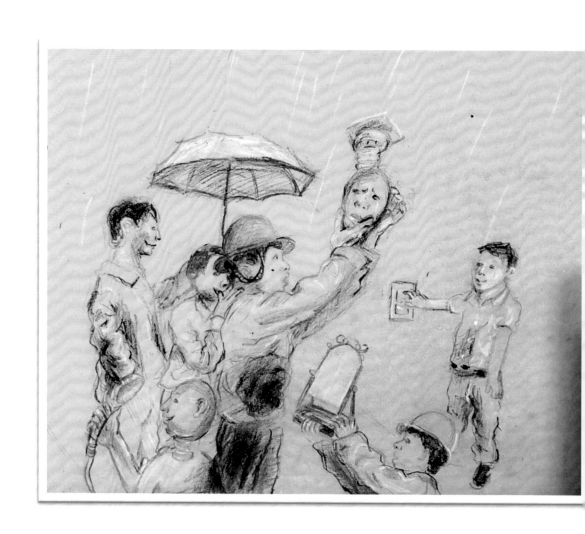

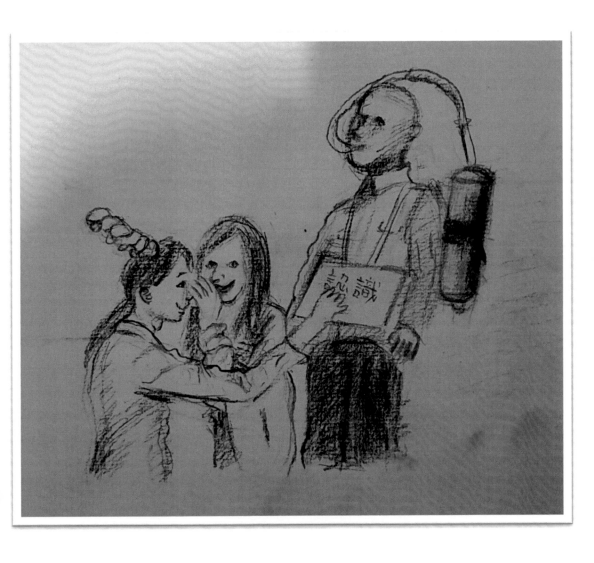

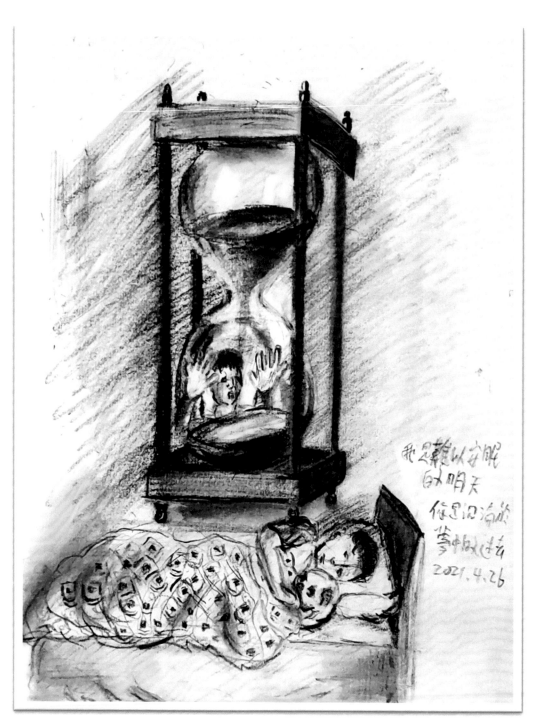

我愿藉以安眠
自以明天
余思回涌坊
参悔人法名
2021.4.26

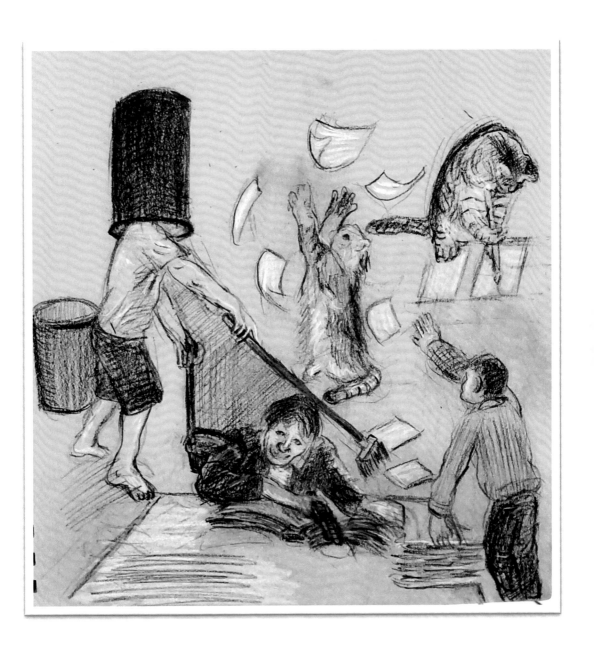

黃胤展素描集

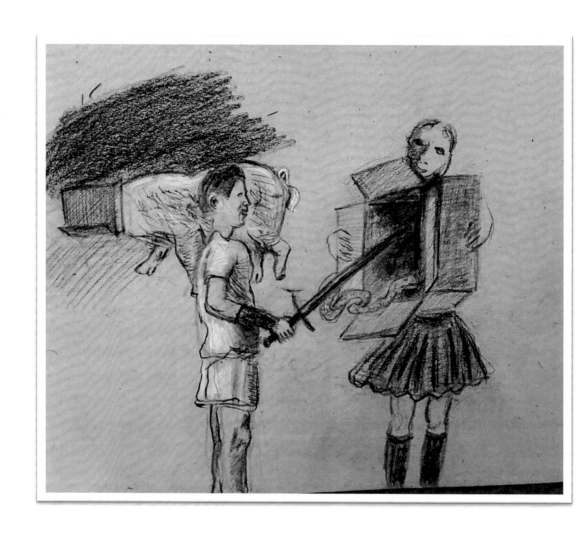

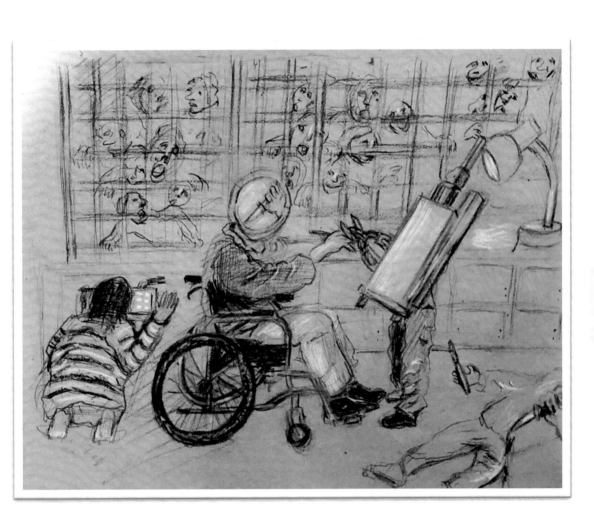

黃胤展素描集

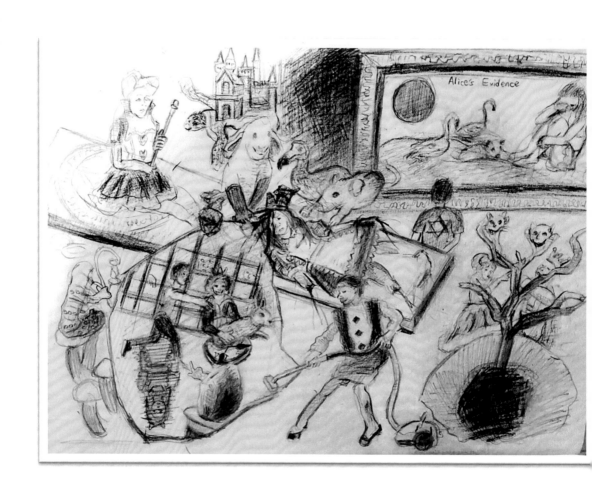

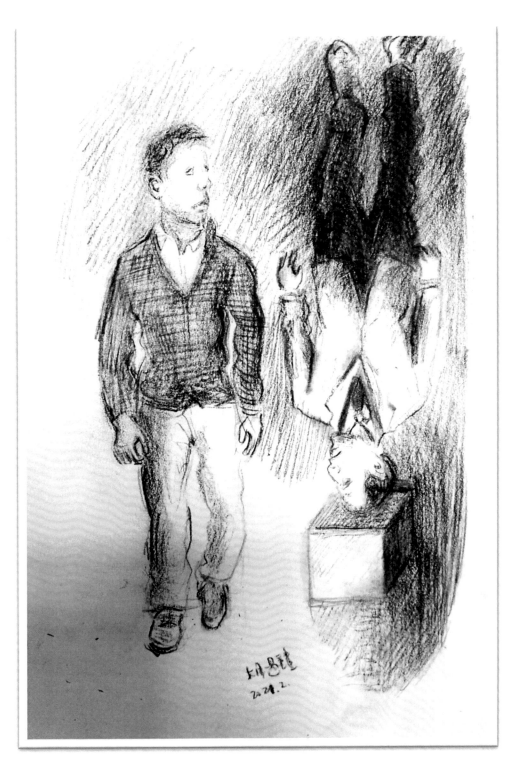

黃胤展素描集

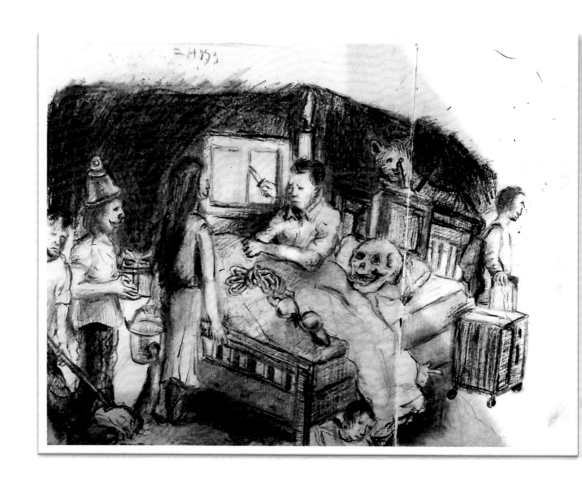

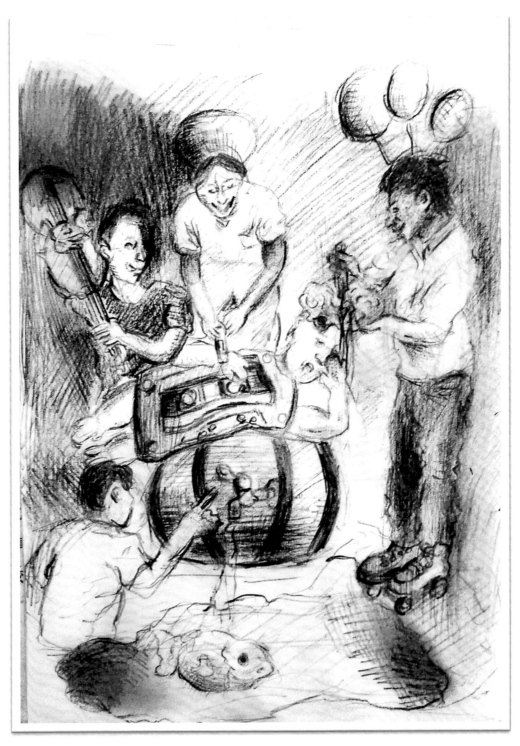

黃胤展素描集

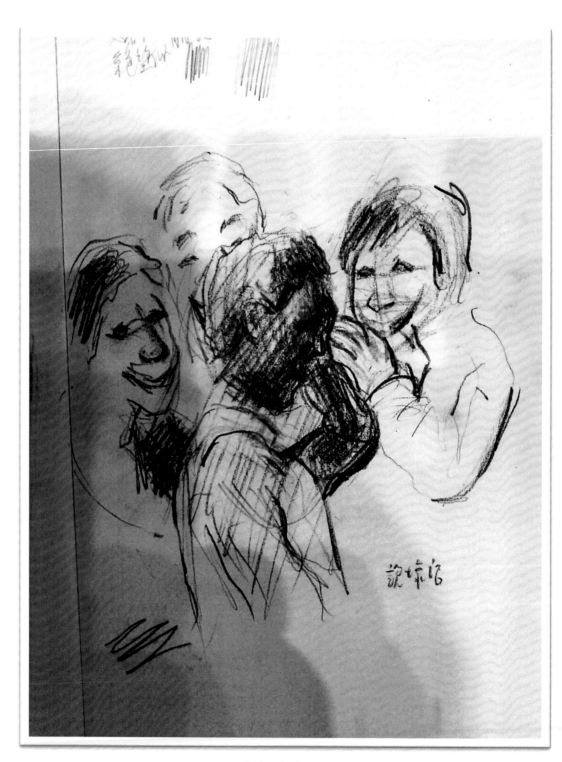

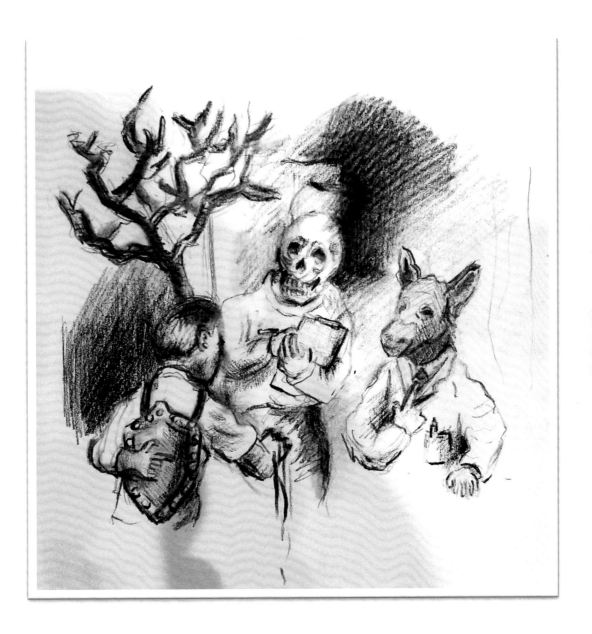

黃胤展素描集

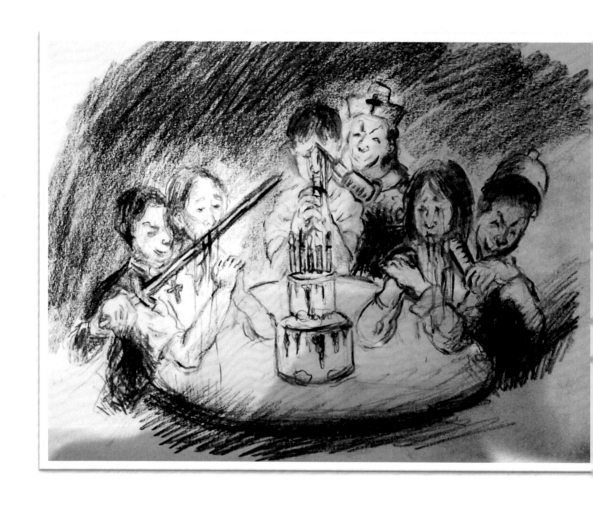

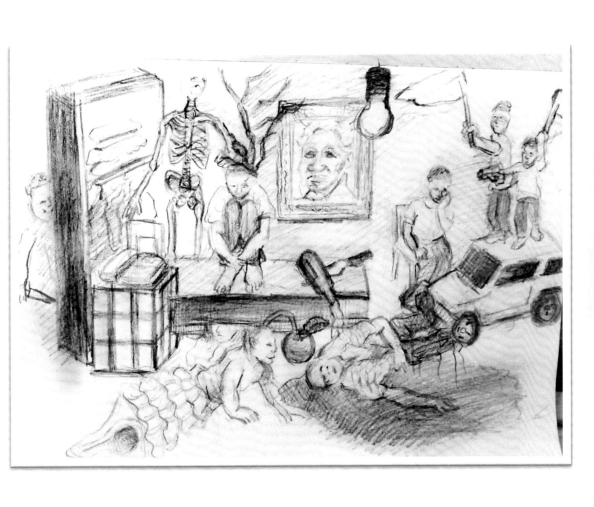

黃胤展素描集

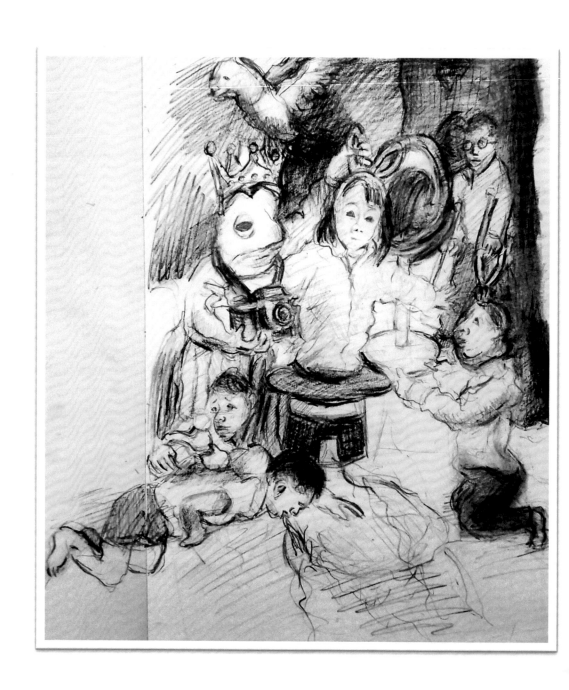

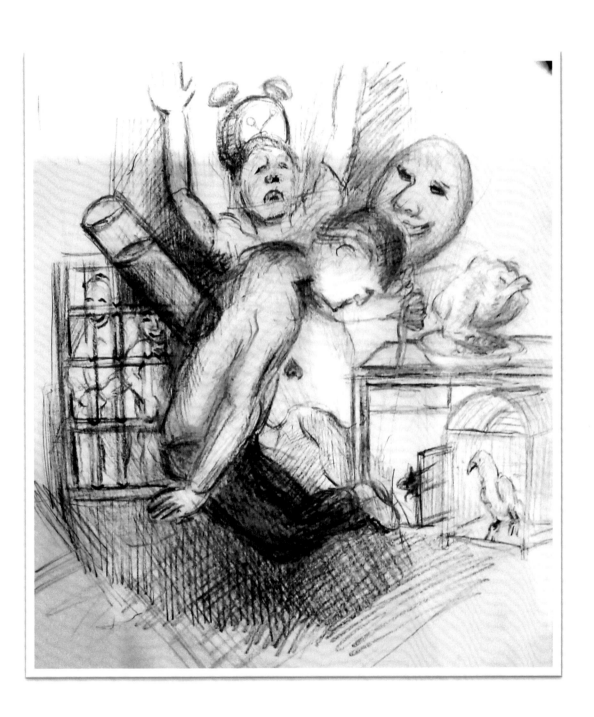

黃胤展素描集

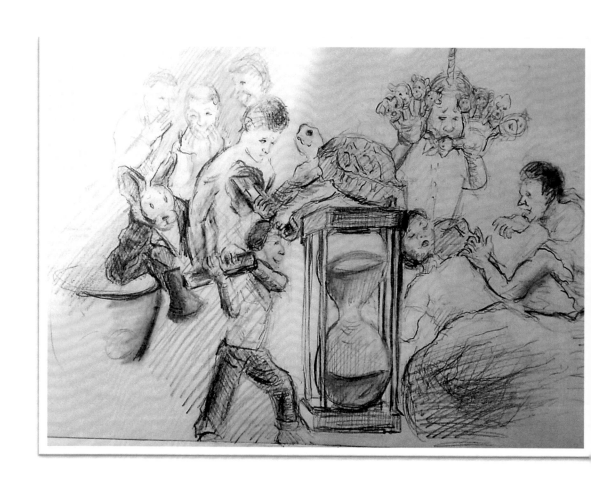

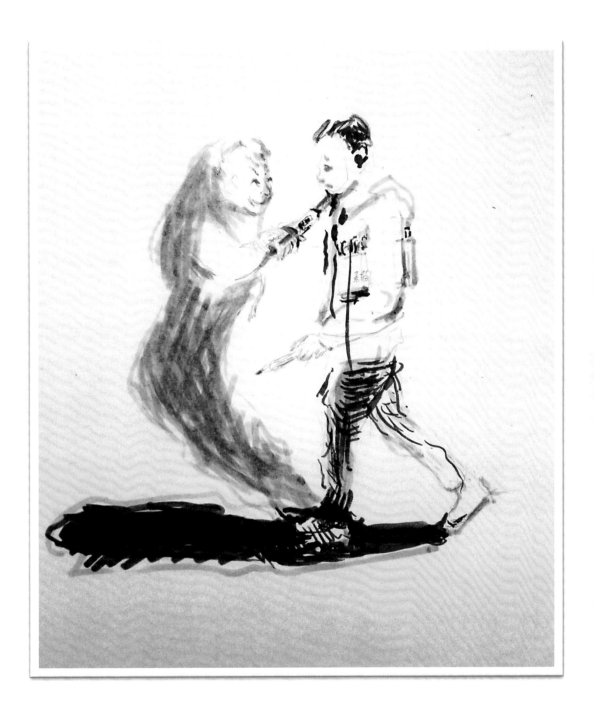

黃胤展素描集

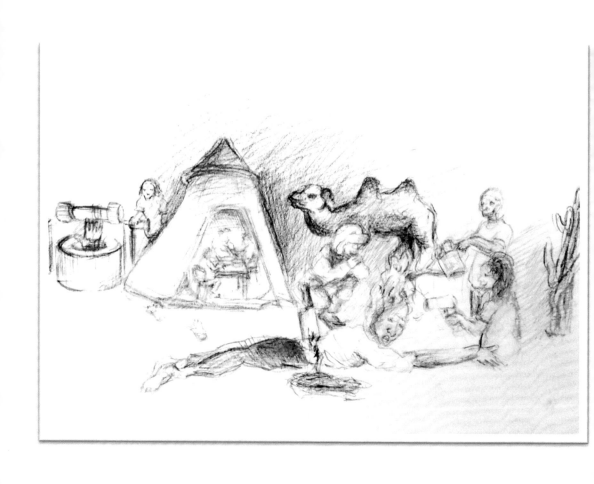

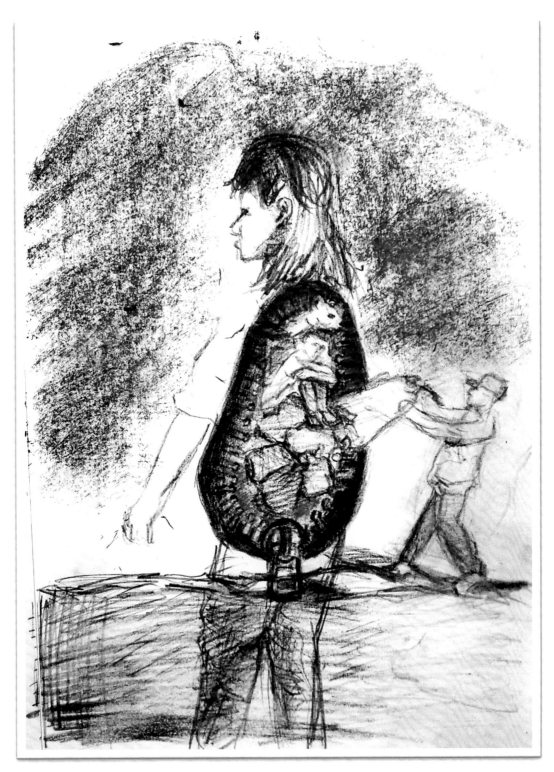

黃胤展素描集

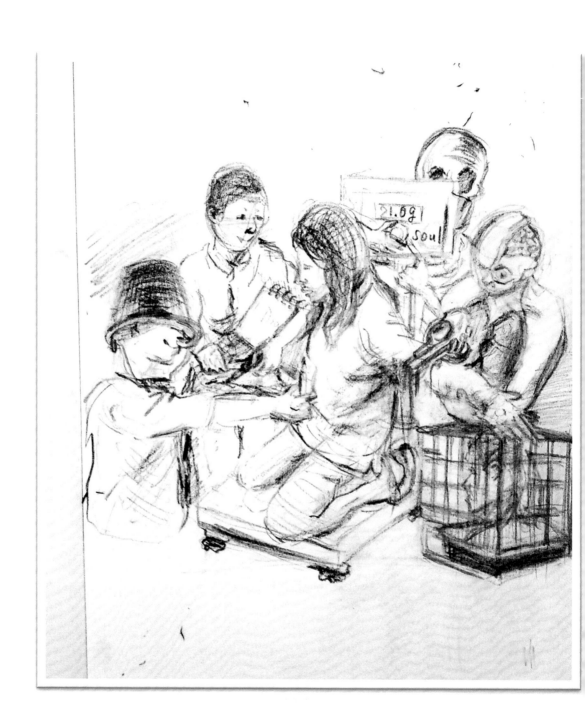

黃胤展素描集

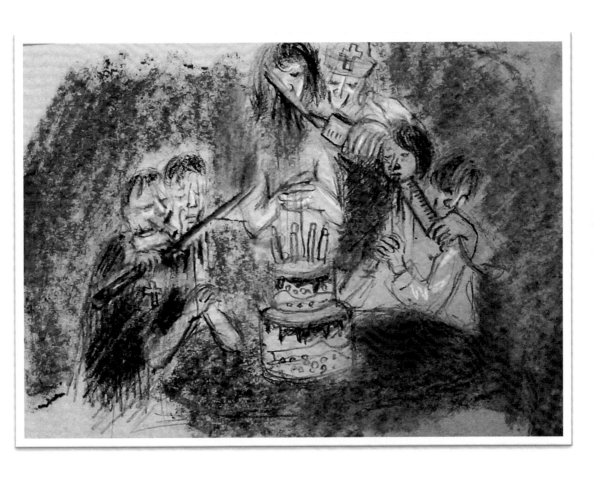

黃胤展素描集

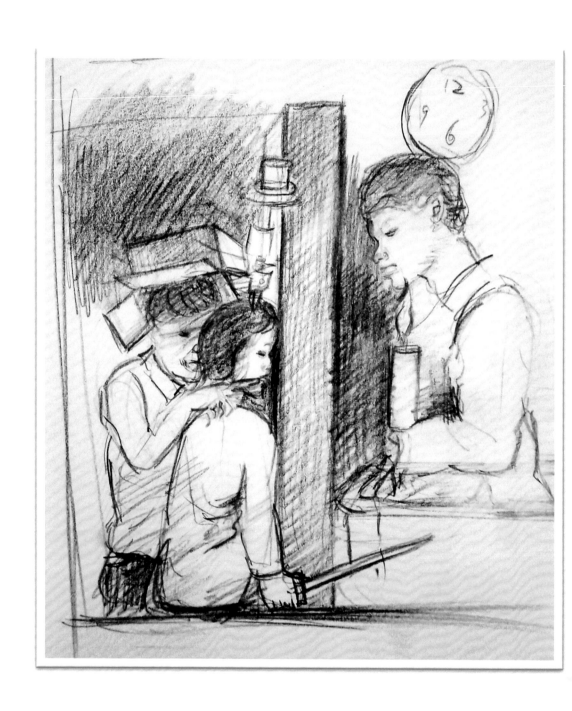

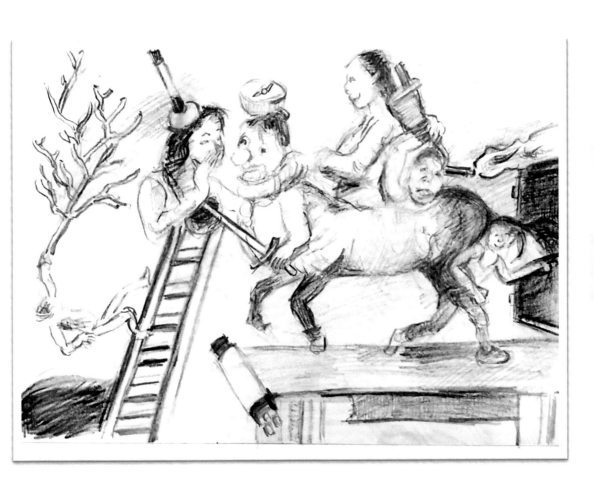

黃胤展素描集

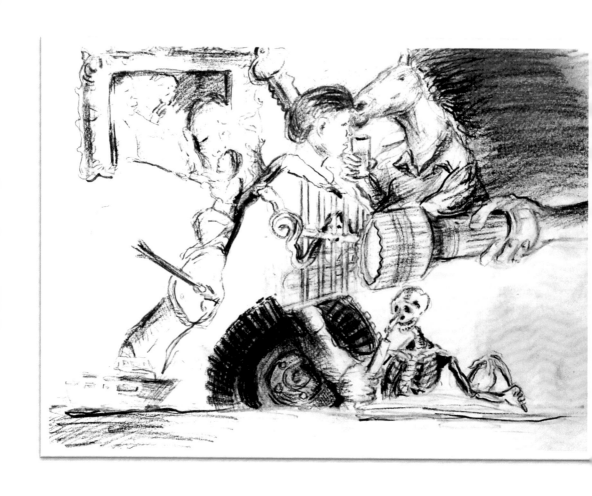

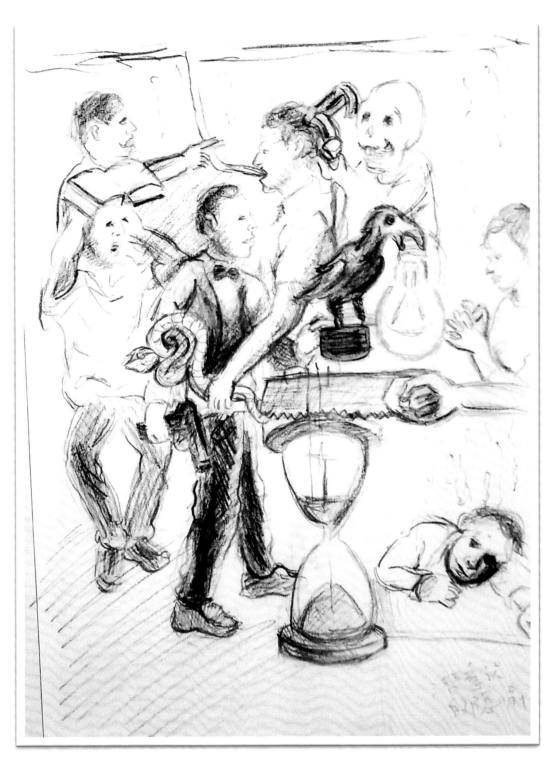

黃胤展素描集

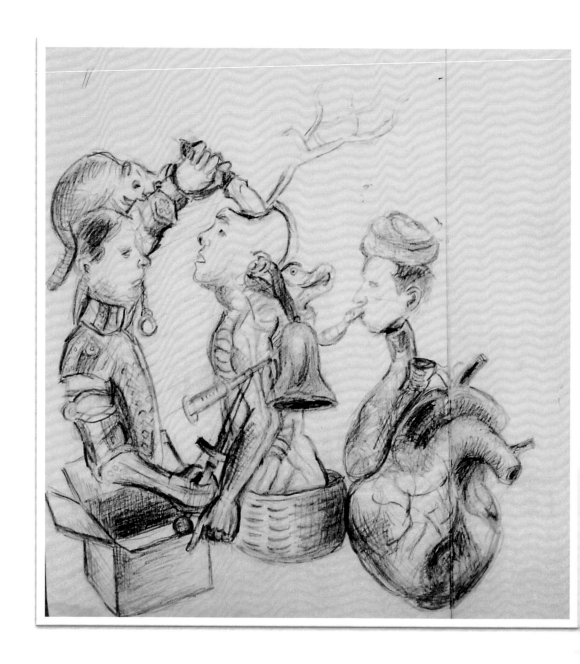

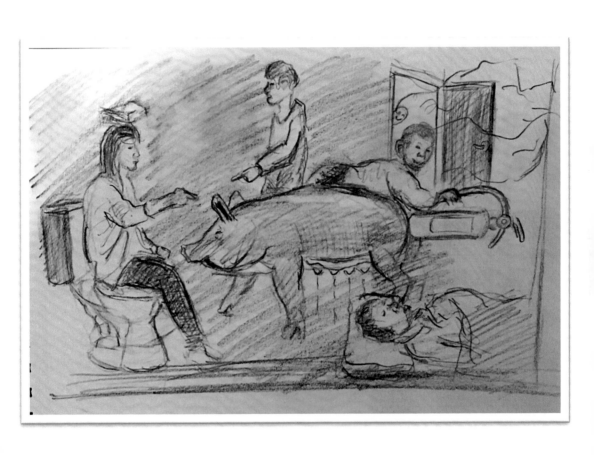

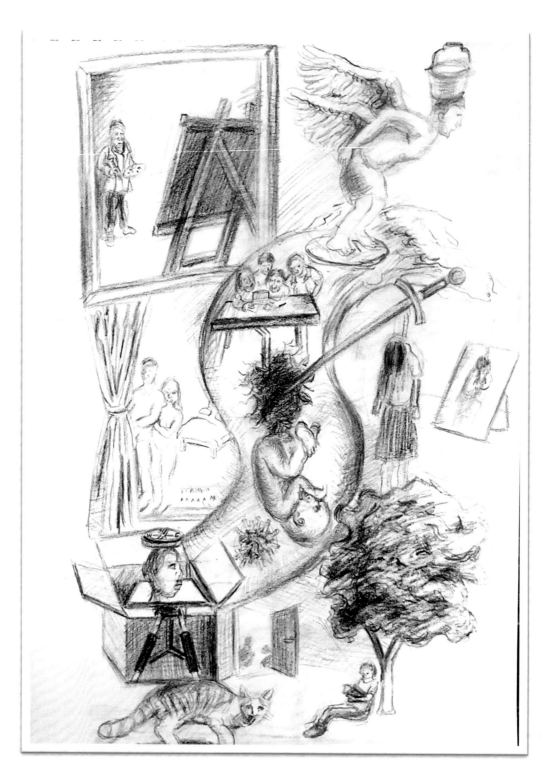

黃胤展素描集

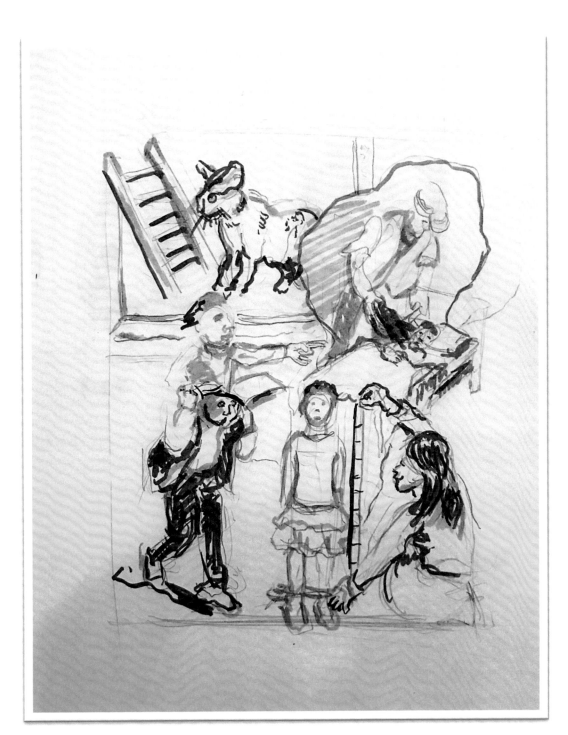

黃胤展素描集

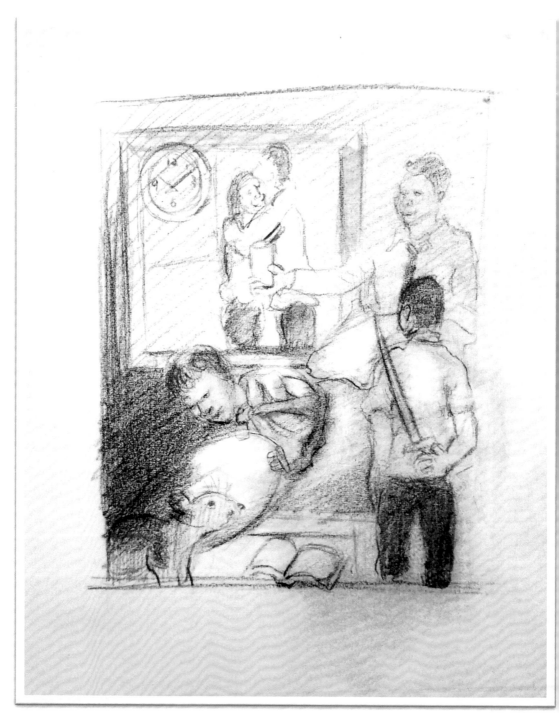

黄胤展素描集

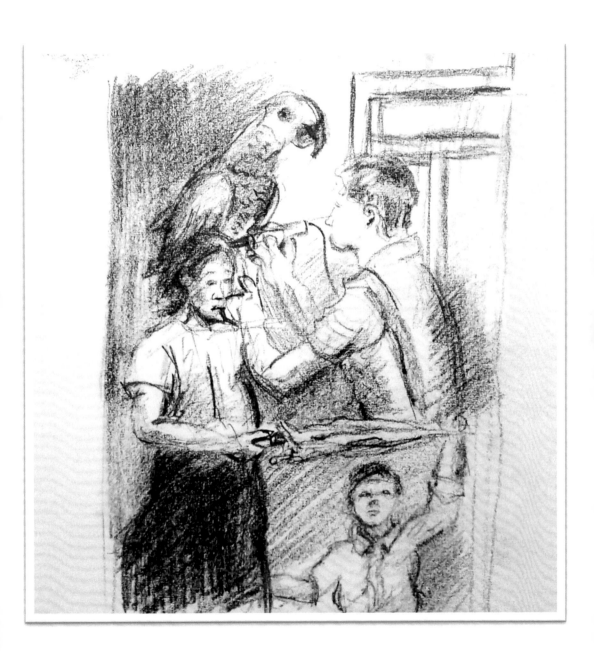

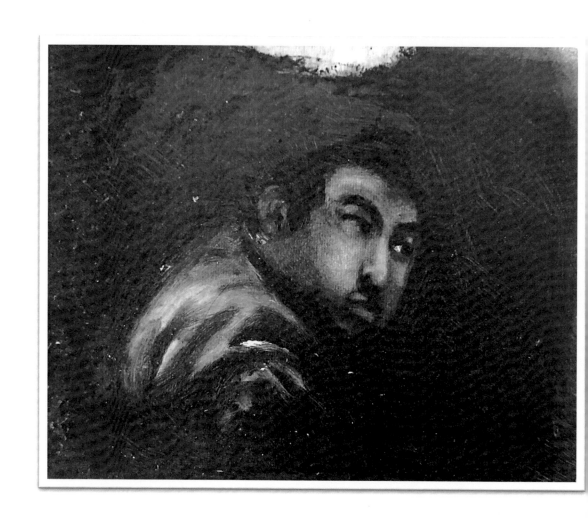

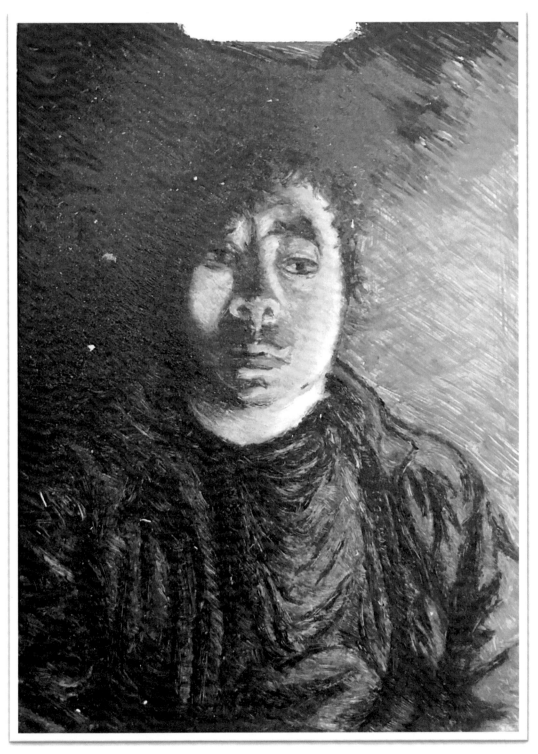

黃胤展素描集

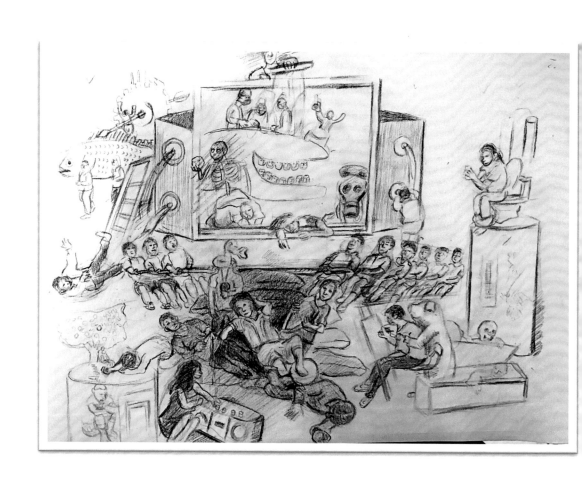

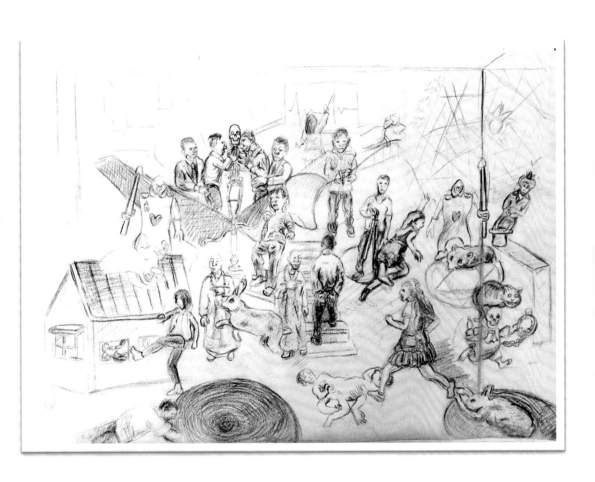

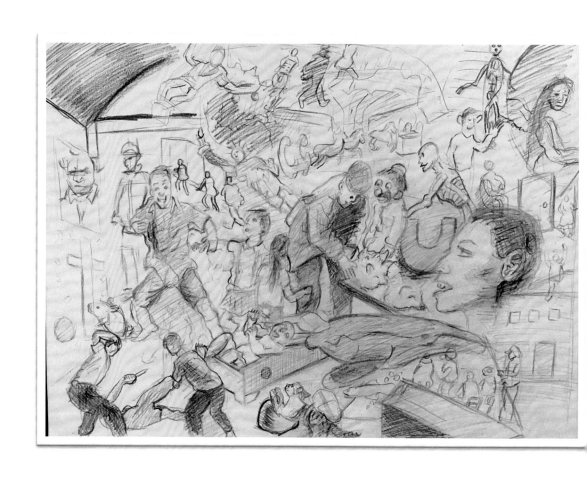

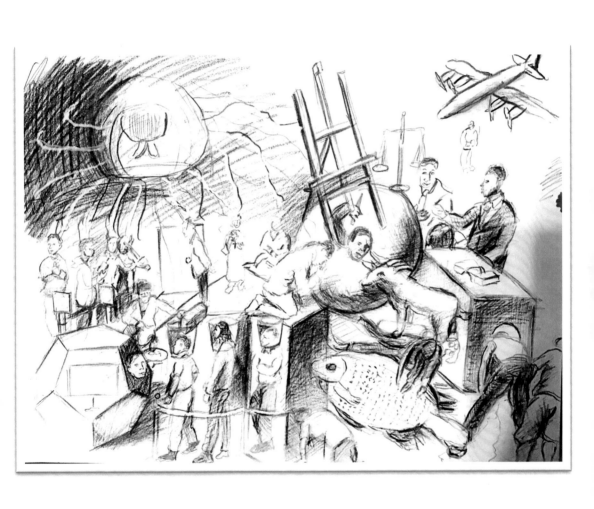

黃胤展素描集

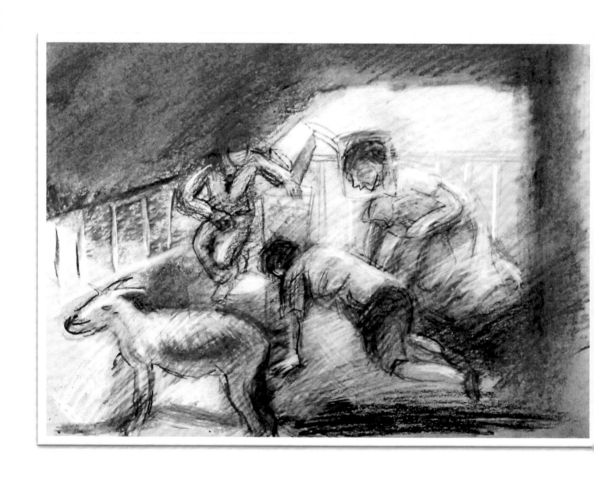

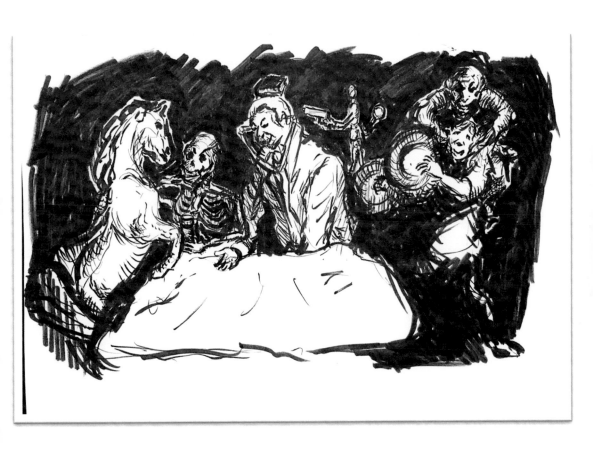

黃胤展素描集

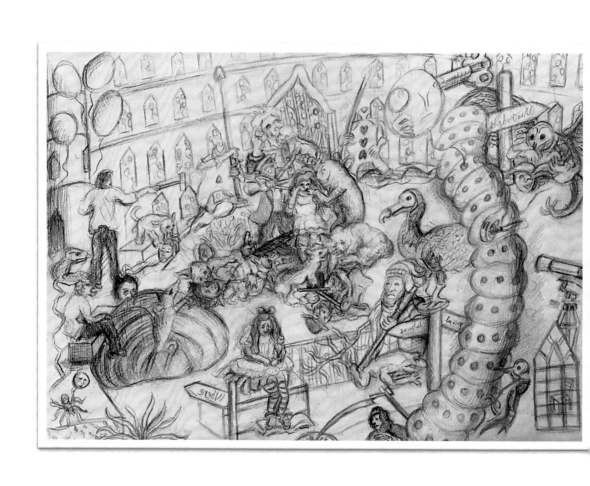

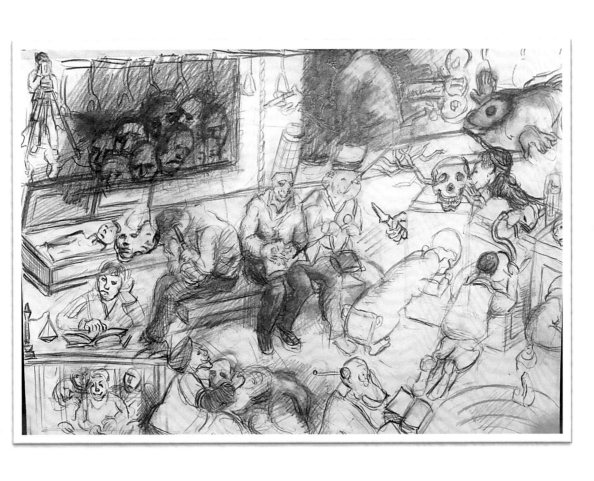

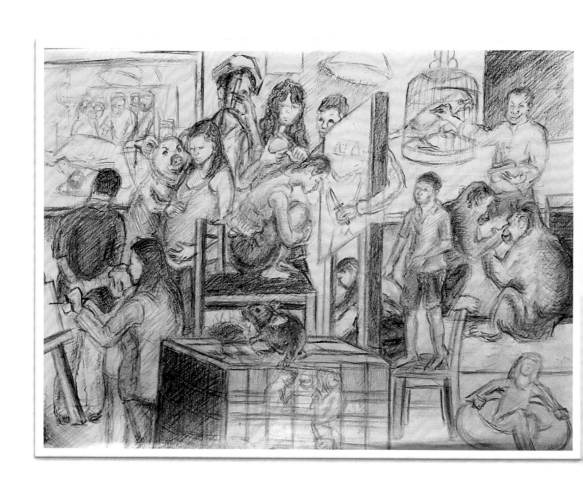

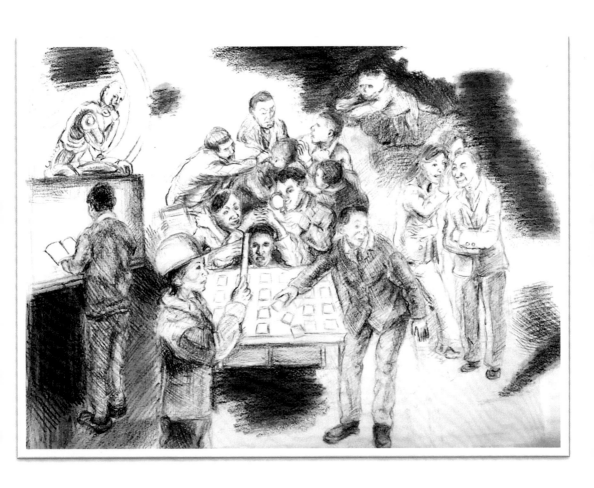

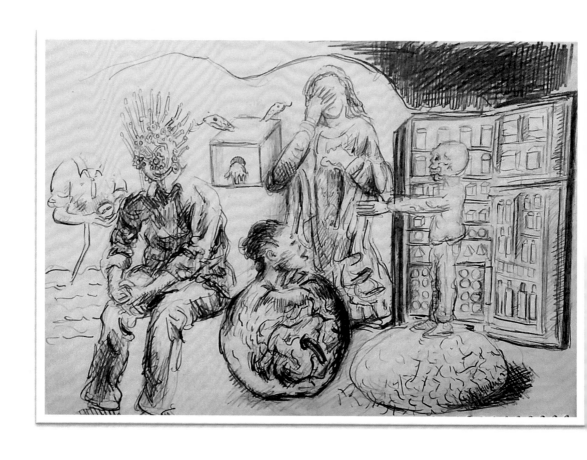

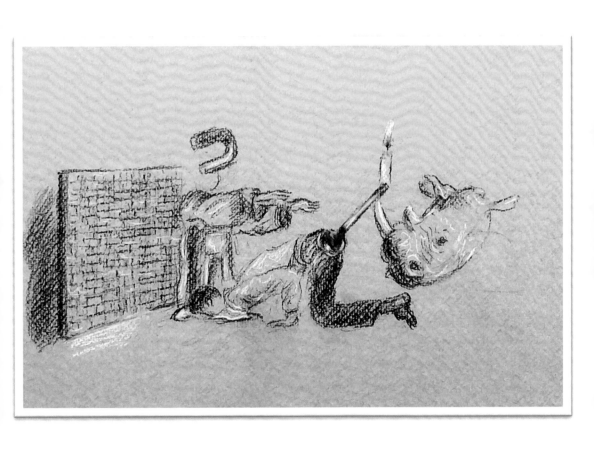

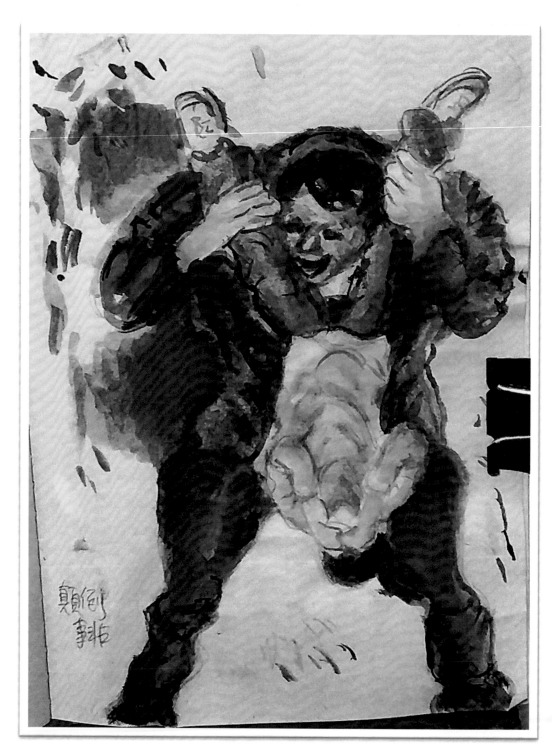

黃胤展素描集

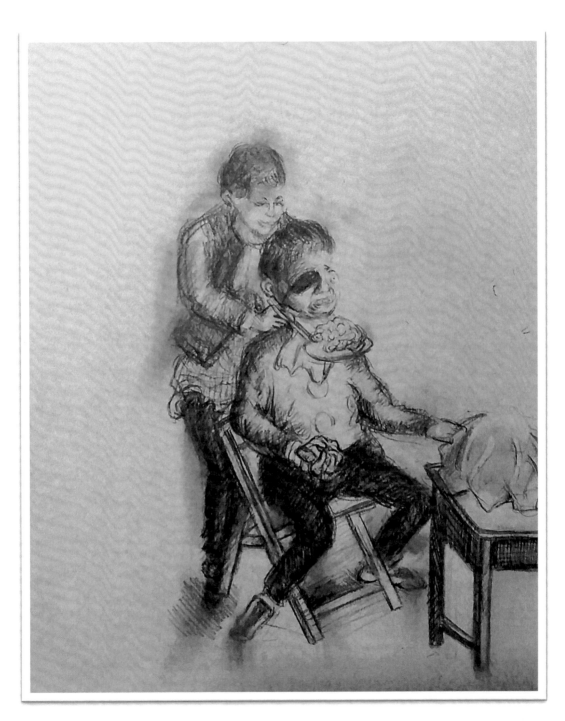

黃胤展素描集

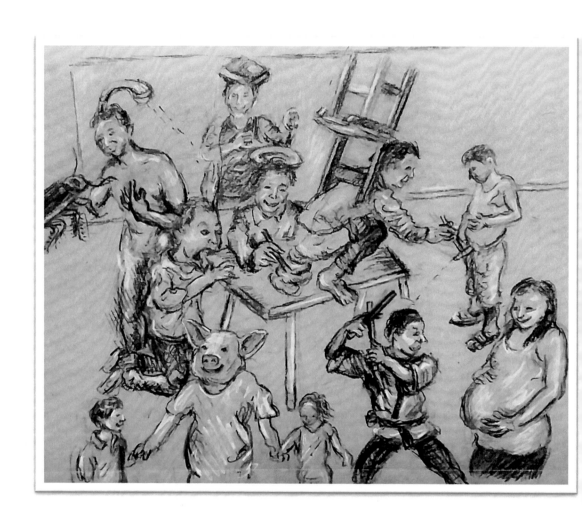

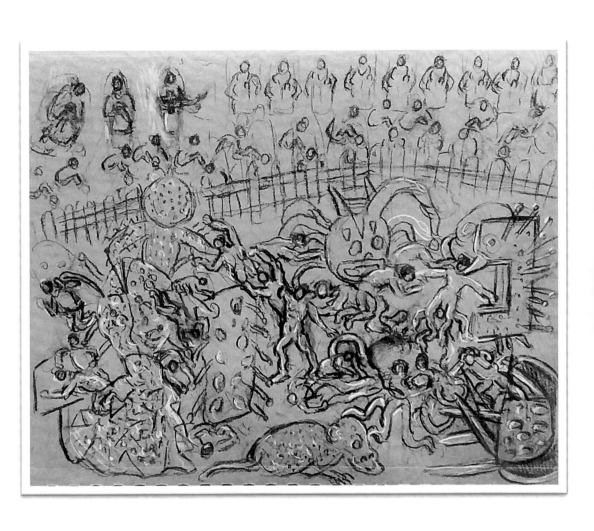

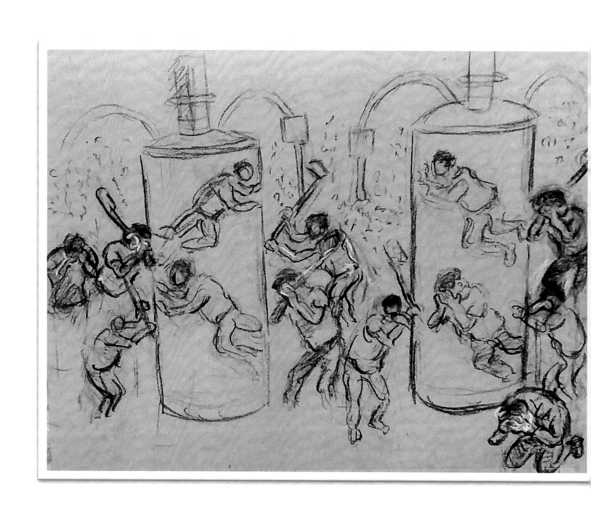

黃胤展素描集

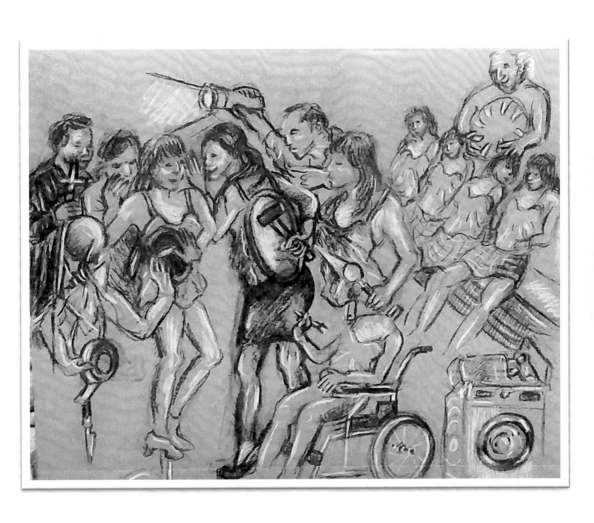

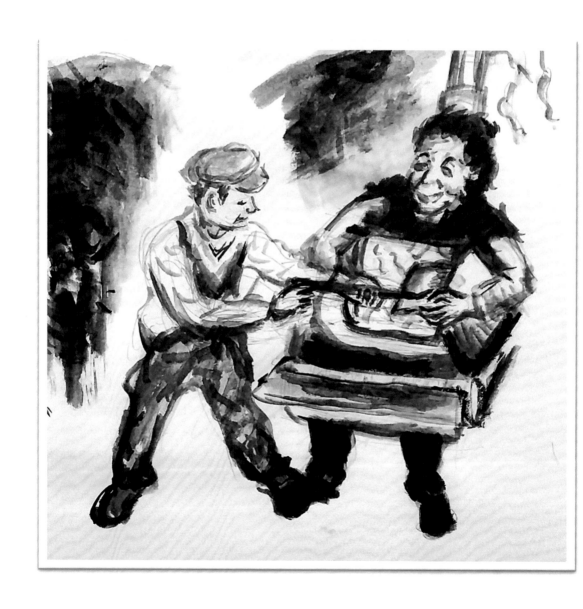

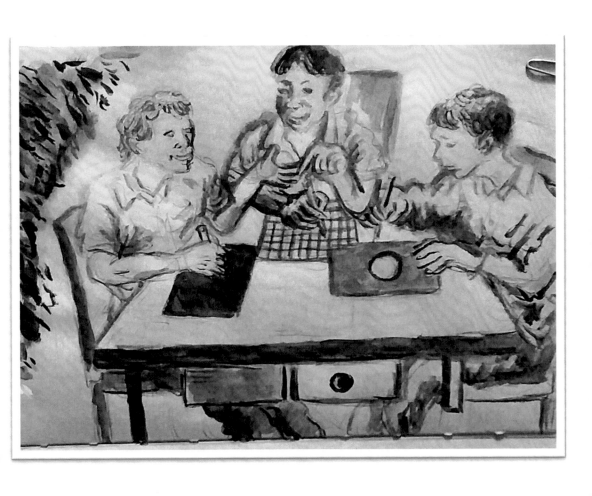

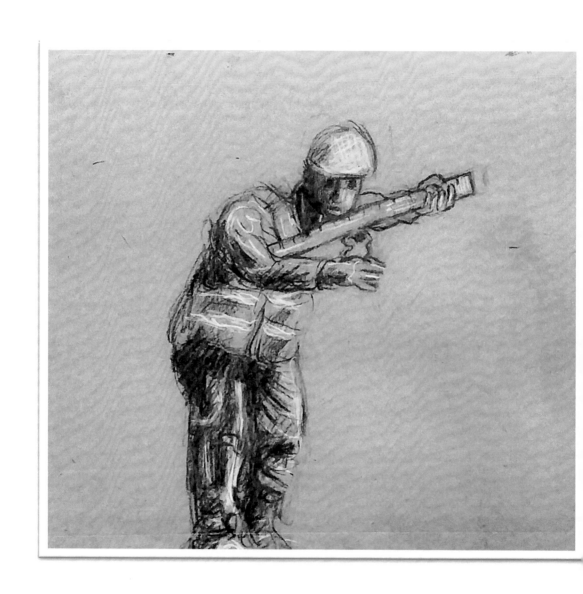

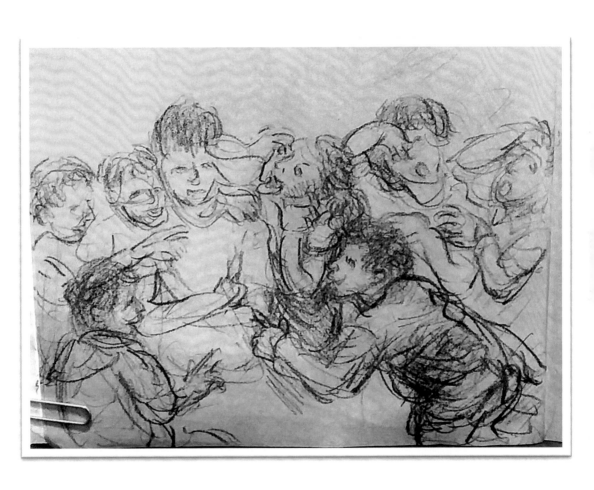

黃胤展素描集

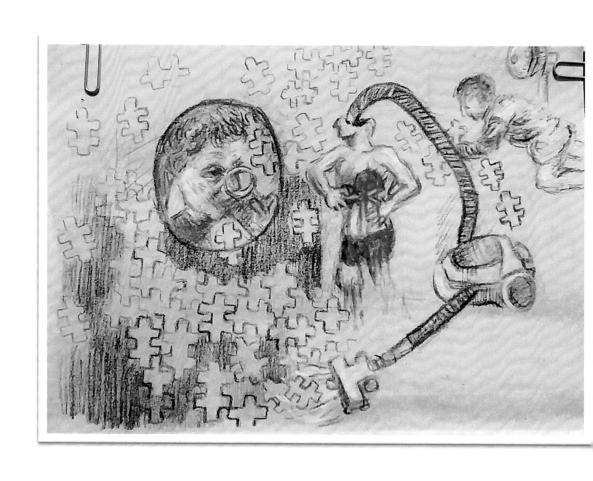

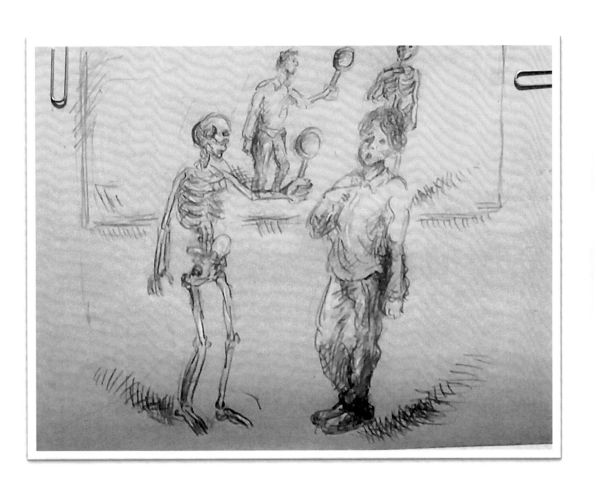

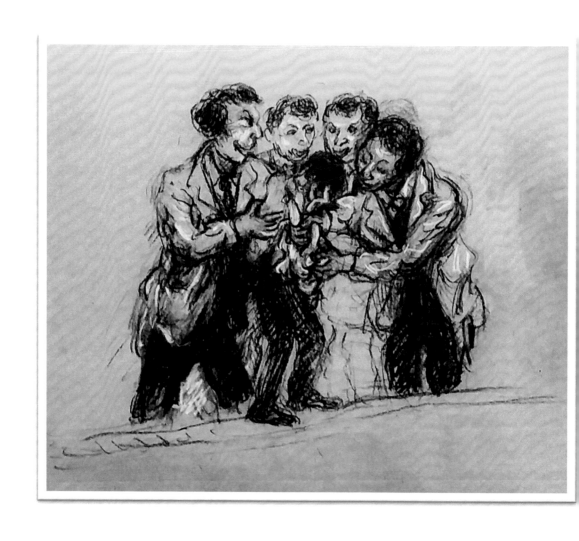

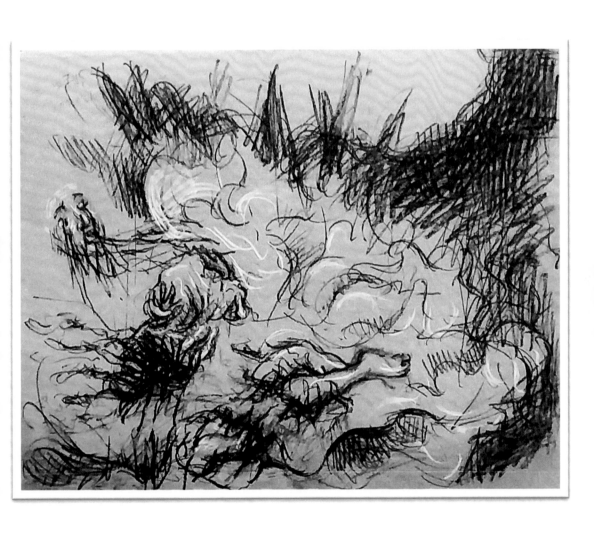

黃胤展素描集

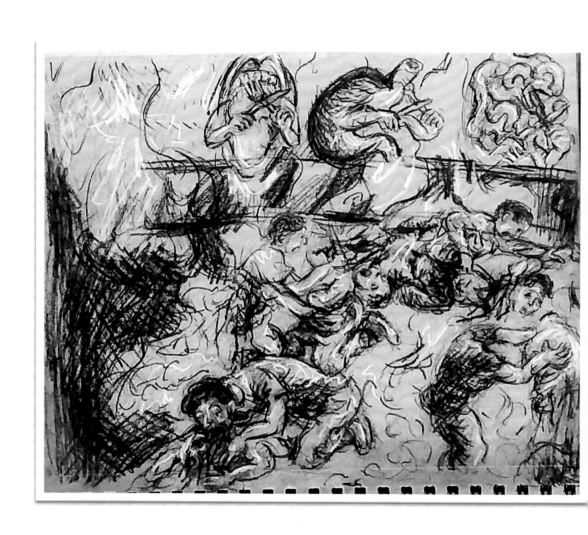

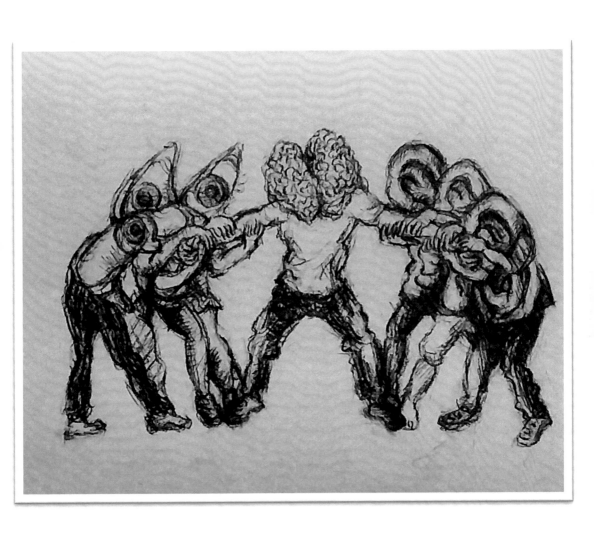

黃胤展素描集

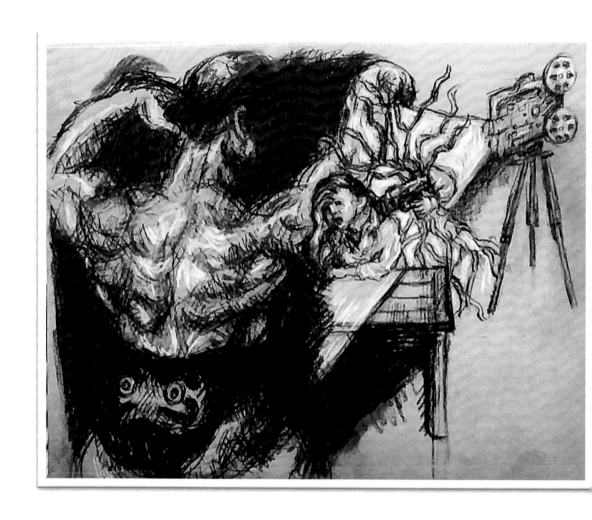

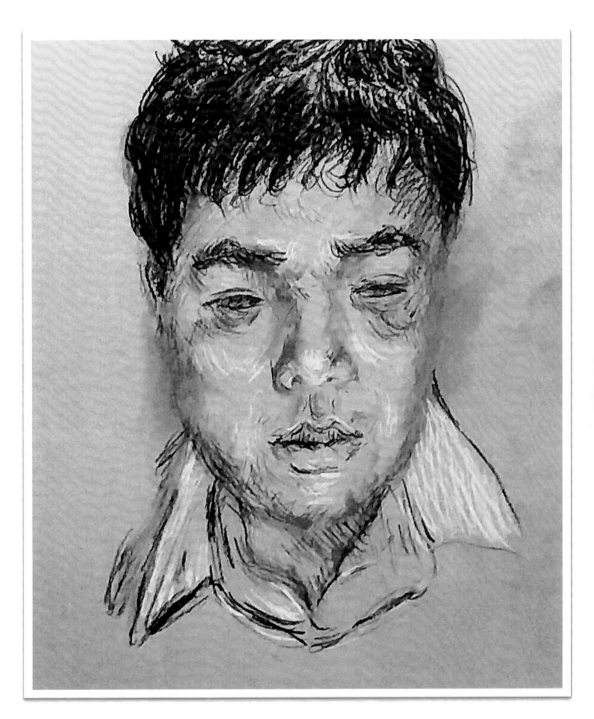

黃胤展素描集

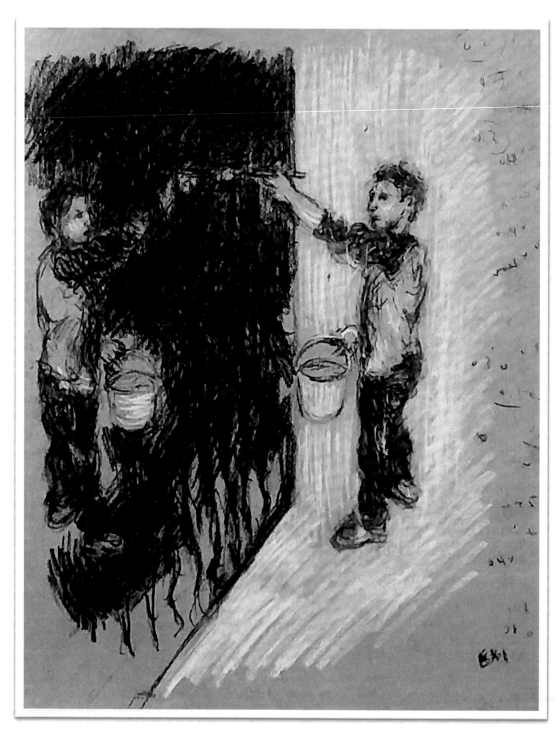

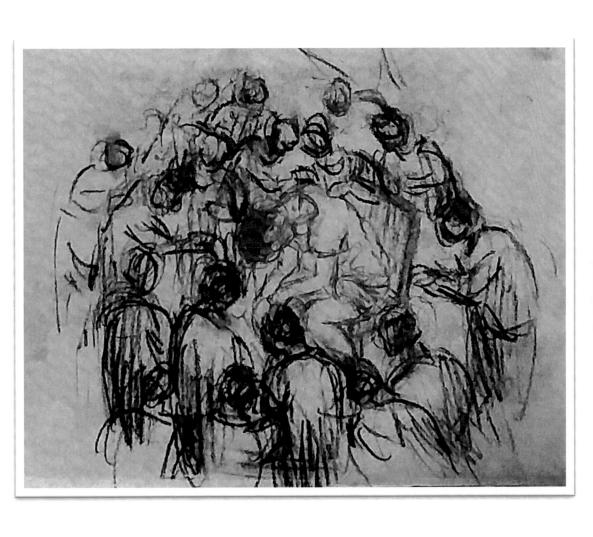

黃胤展素描集

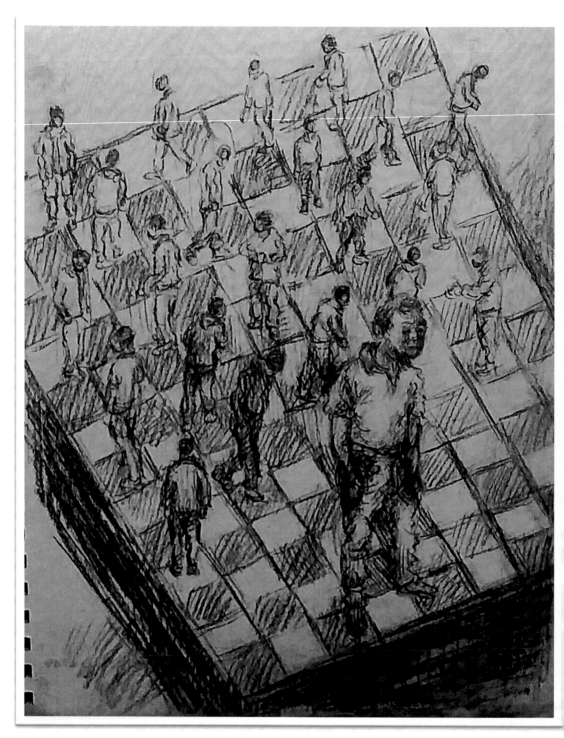

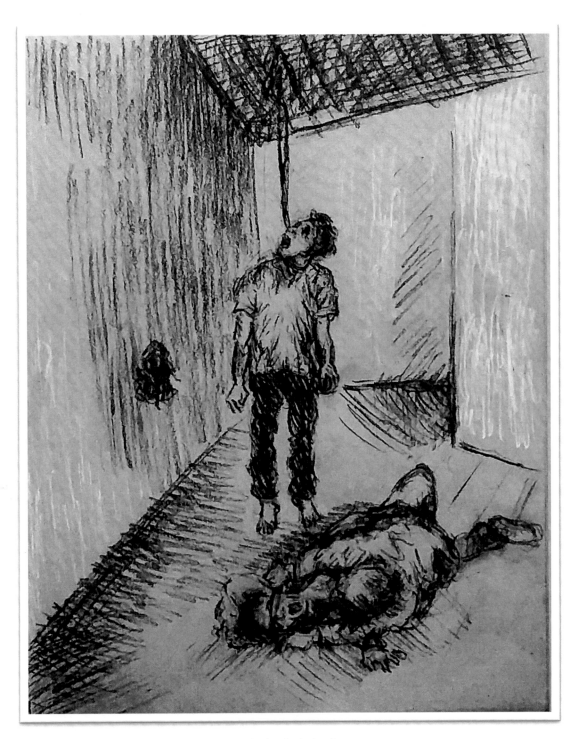

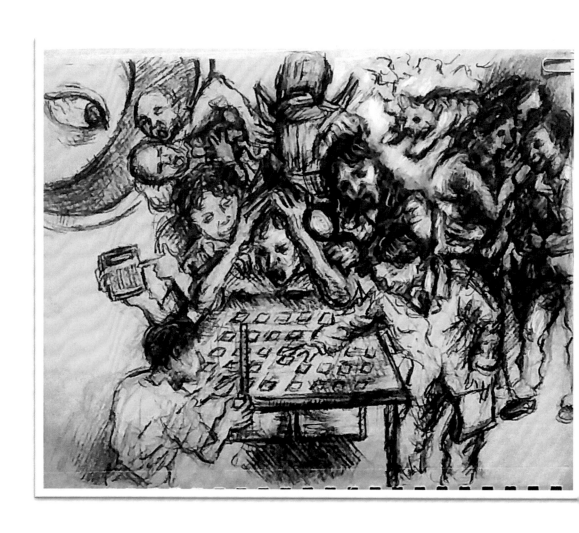

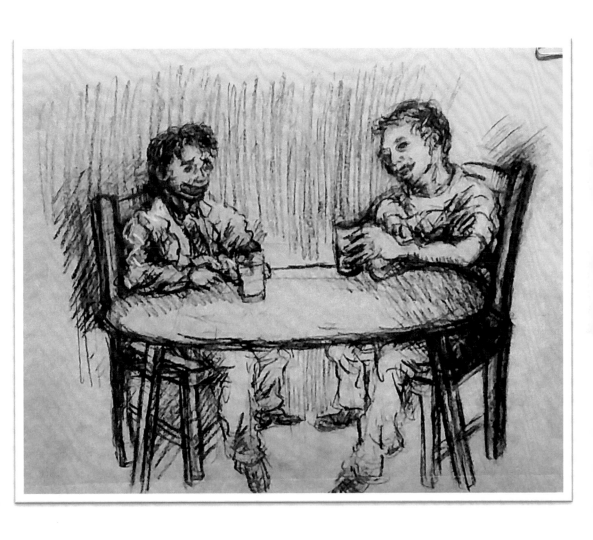

黃胤展素描集

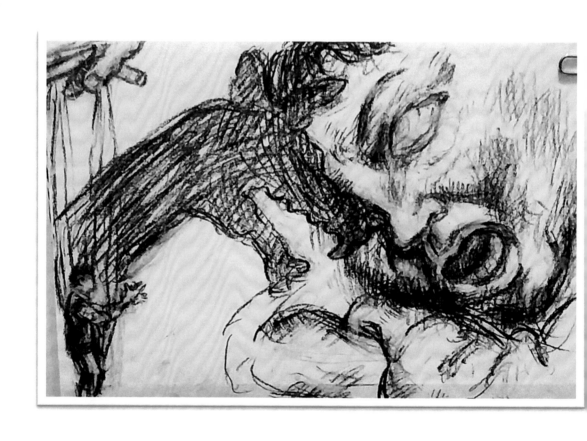

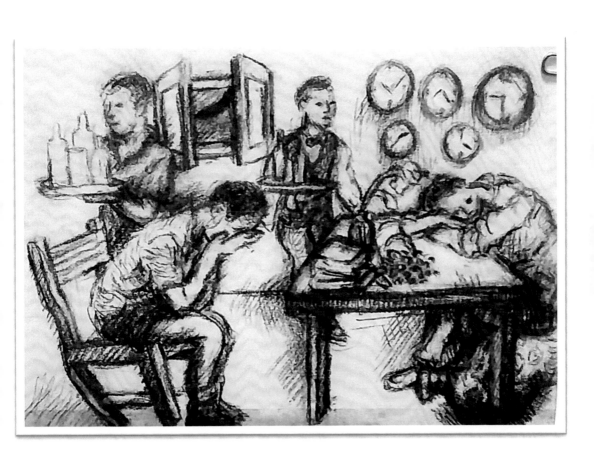

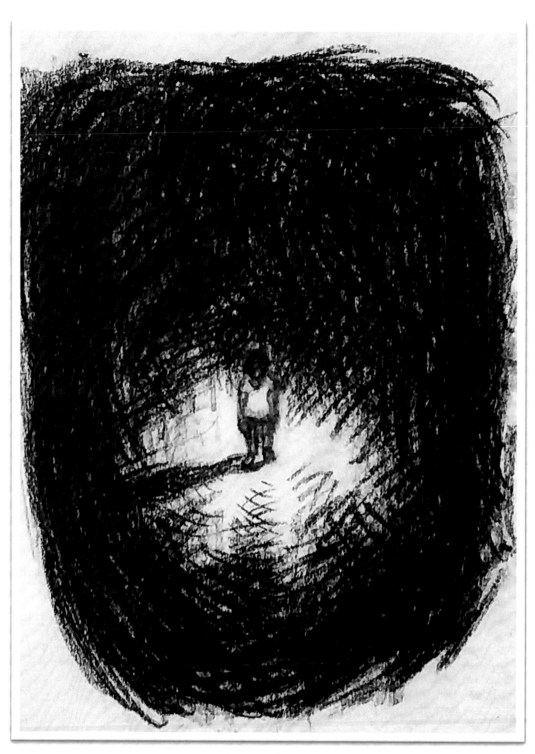

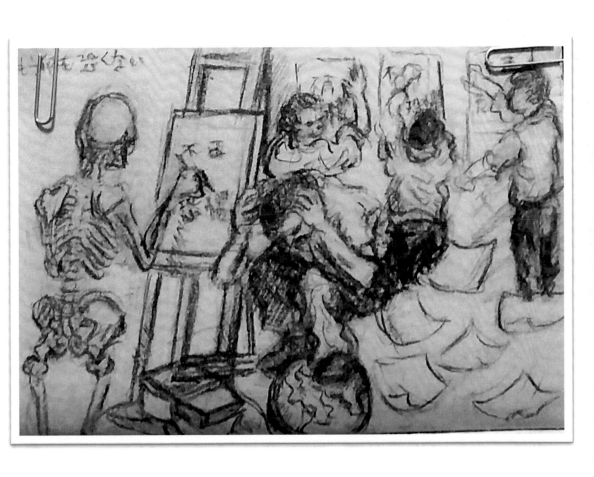

黄胤展素描集

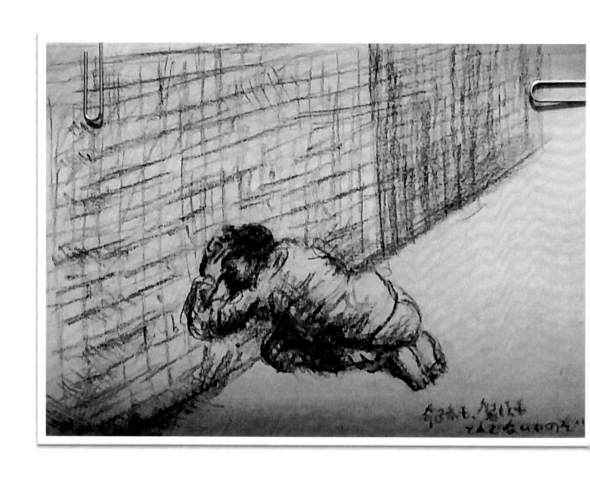

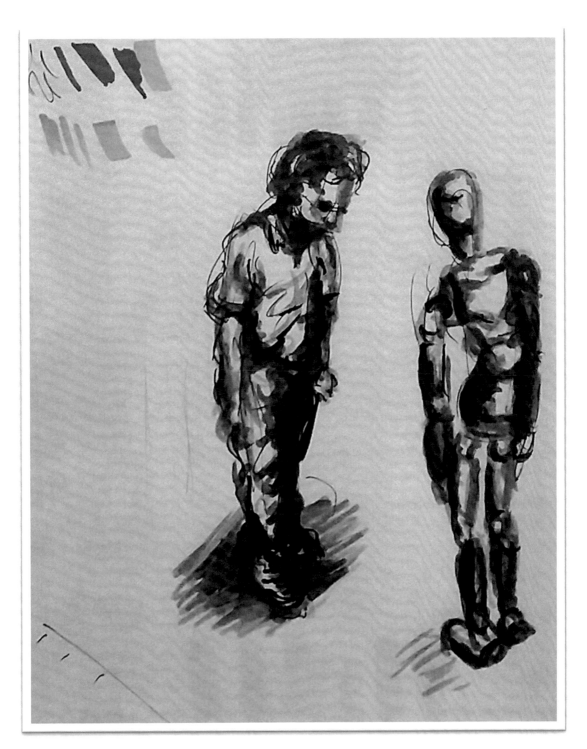

黃胤展素描集

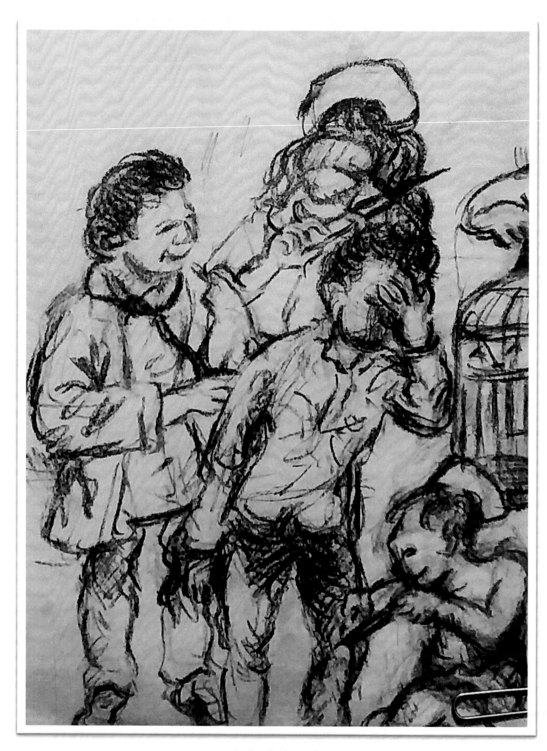

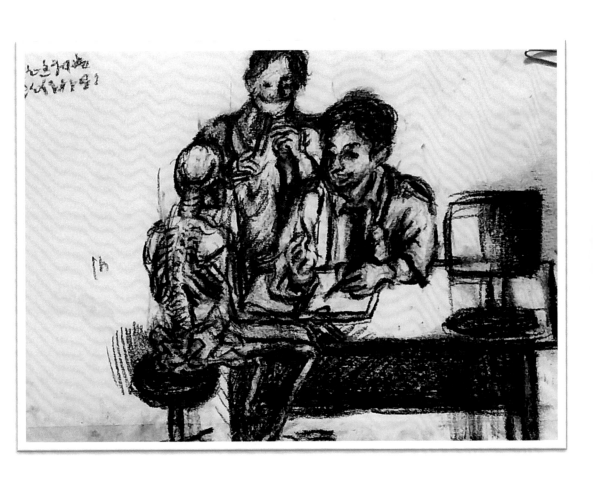

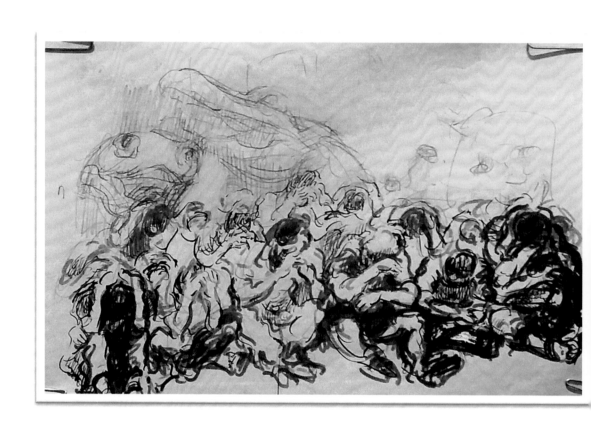

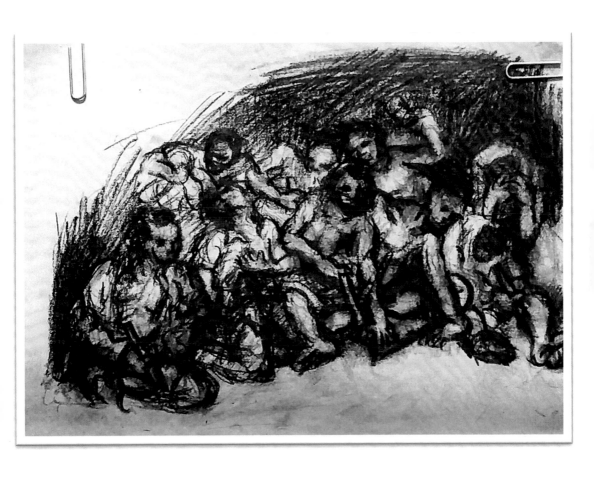

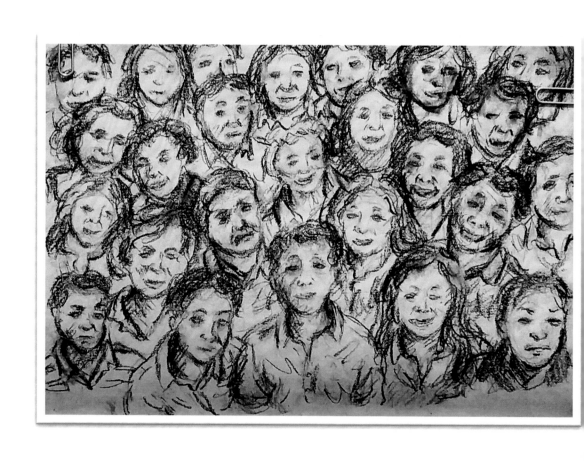

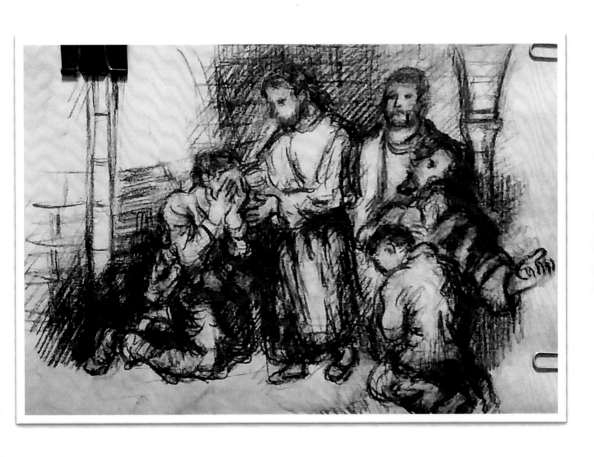

黃胤展素描集

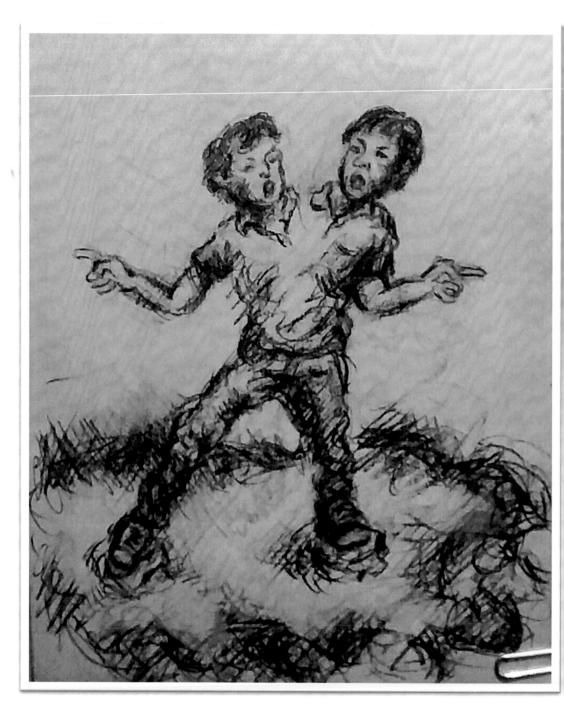

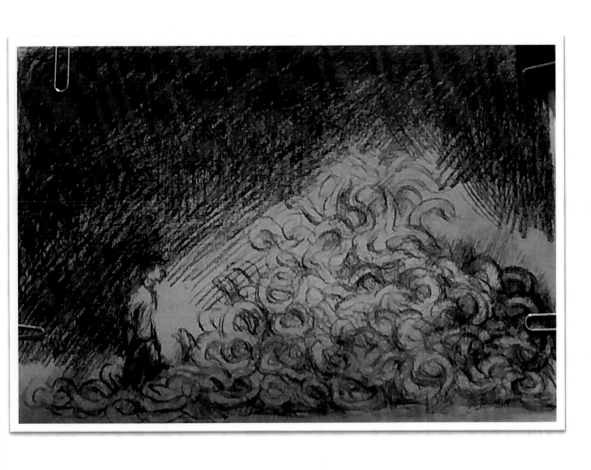

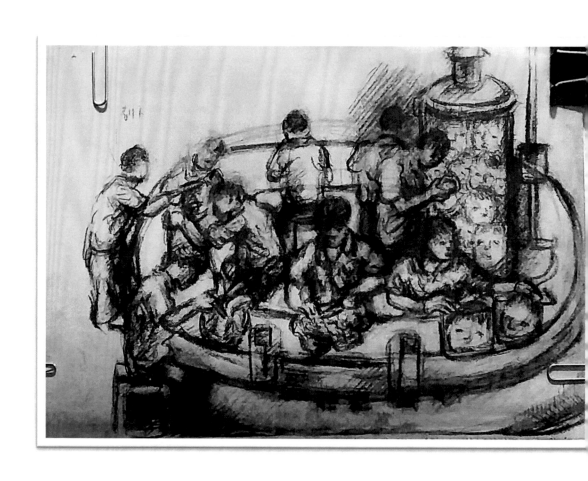

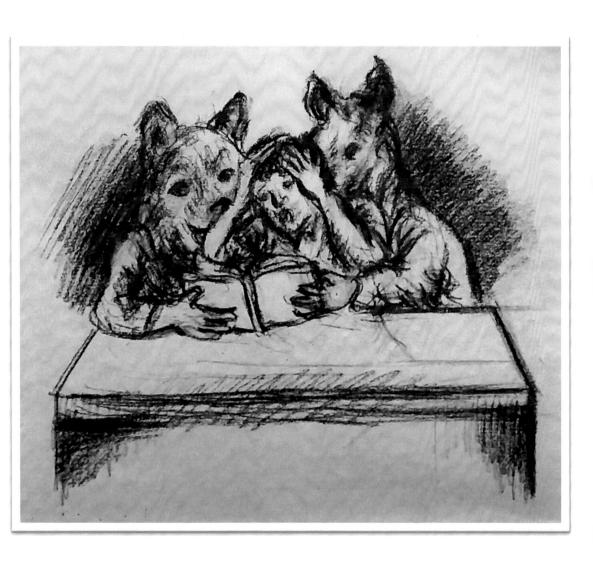

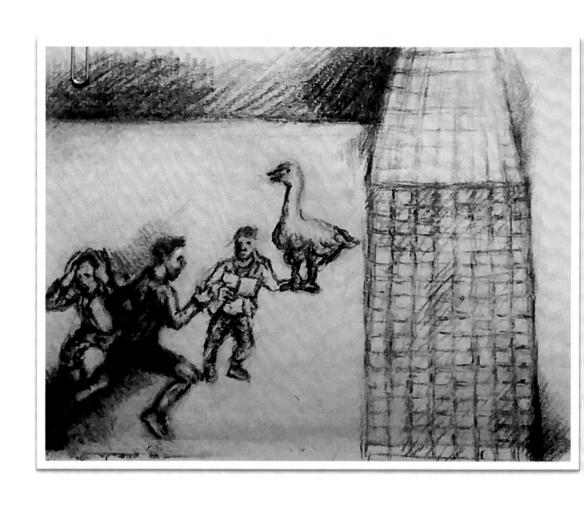

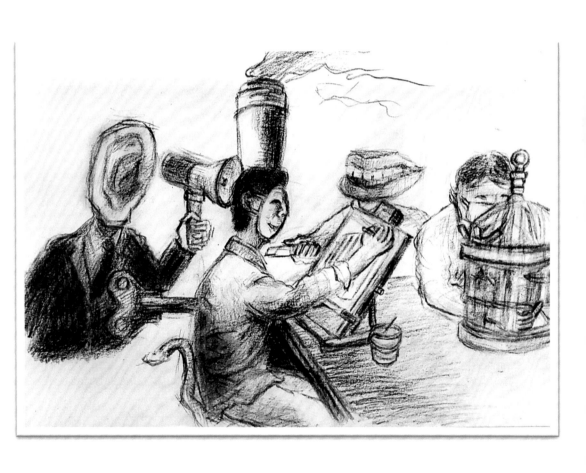

黃胤展素描集

國家圖書館出版品預行編目資料

黃胤展素描集／黃胤展著. --初版.--臺中
市：樹人出版，2023.08
面；　公分
ISBN 978-626-97156-4-0（平裝）

1.CST: 素描　2.CST: 畫冊
947.16　　　　　　　　　　112008695

黃胤展素描集

作　　　者　黃胤展

插　　　畫　黃胤展

發 行 人　張輝潭

出　　　版　樹人出版

　　　　　　412台中市大里區科技路1號8樓之2（台中軟體園區）

　　　　　　出版專線：（04）2496-5995　　傳真：（04）2496-9901

專案主編　李婕

出版編印　林榮威、陳逸儒、黃麗穎、水邊、陳婷婷、李婕

設計創意　張禮南、何佳諠

經紀企劃　張輝潭、徐錦淳

經銷推廣　李莉吟、莊博亞、劉育姍

行銷宣傳　黃姿虹、沈若瑜

營運管理　林金郎、曾千熏

經銷代理　白象文化事業有限公司

　　　　　　401台中市東區和平街228巷44號（經銷部）

　　　　　　購書專線：（04）2220-8589　　傳真：（04）2220-8505

印　　　刷　百通科技股份有限公司

初版一刷　2023 年 8 月

定　　　價　400 元